KB206962

알함브라,
알 안달루스의 별

알 안달루스의 밤, 그 황홀함 속으로

이미지인류학자가 보고 느끼고 쓰고 그리다

알함브라,
알 안달루스의 별

Alhambra, estrella de Al Ándalus

우성주 그리고 쓰다

이담북스

영원한 뮤즈, 알함브라

처음 알함브라를 마주한 순간, 내 심장은 잔잔하면서도 힘차게 요동쳤다. 별들이 하나둘 떠오르는 붉은 성벽 위로 오렌지 빛 노을이 물결치고 있었다. 이곳에서 얼마나 많은 예술가들이 사랑과 절망을 노래했을까.

이사벨 여왕,

시인 로르카,

실연의 아픔을 기타곡으로 승화한 타레가,

작가 워싱턴 어빙,

화가 에셔,

소설가 보르헤스,

작곡가 드뷔시,

화가 마티스에 이르기까지 알함브라는 시대를 초월한 예술가들

의 뮤즈였다. 시인은 이곳에서 영감을 얻었고, 화가는 붓을 들었으며, 음악가는 아름다운 선율을 만들었다. 알함브라와 알바이신은 이베리아반도의 이슬람 세력이었던 알 안달루스의 보석처럼 빛나는 별이었던 것이다.

하늘과 바람과 별, 그리고 하늘을 향해 타오르는 사이프러스 나무들. 눈이 시리도록 아름다운 연못과 분수, 하늘의 은하수와 대지의 물줄기. 땅속 깊이 실핏줄같이 흐르는 물의 광맥은 때론 카르멘으로, 때론 왕궁과 여러 궁을 가로지르며 여전히 우리의 가슴을 뛰게 한다.

훗날 해가 지지 않는 대제국의 기반을 마련하게 될 이사벨 여왕이 이슬람 왕조의 마지막 보루였던 그라나다를 정복하고 승리의 기쁨에 취해 알함브라의 폐쇄와 소멸을 명령했다면, 우리는 지금 이곳의 경이로운 아름다움을 볼 수 있는 환상적인 기회는 없었을 것이다. 그러나 그녀 역시 알함브라의 비현실적인 아름다움과 매혹에서 벗어나지 못했다. 승리에 취한 군주가 아니라, 인류 문화예술이 만들어낼 수 있는 눈부신 창조물에 경의를 표하는 겸허한 감상자가 되고 만 것이다. 알함브라의 절대적 보존의 명령은 아름다움의 결정체에 대한 존중과 감사의 의미가 아니었을까.

나는 프랑스 파리에서 '이미지인류학'을 전공하며 유럽 문화의 근간을 이루는 고대 그리스 문명과 예술을 17년간 연구하였다. 그렇게 유럽의 문화예술은 나의 감성과 문화 인식에 깊이 자리하게

되었다. 유럽의 여러 유수한 문화예술의 흔적들과 작품, 혹은 공간 속에서 나의 학문적 관심은 점차 정서적 공감으로 이어지며, 자연스러운 감성의 교류를 체감하기도 하였다. 유럽 문화예술에 체화된 나의 시선은 알함브라 궁전을 만나면서 지금까지 경험하지 못한 벅찬 떨림을 마주하게 되었다. 유럽의 어느 문화예술의 발자취에서도 찾아볼 수 없었던, 마치 숨어 있는 '보석'을 발견한 듯 나의 가슴은 요동치기 시작했던 것이다.

알함브라의 무엇이 보는 이의 가슴을 그토록 설레게 하였을까? 알함브라의 외관이 주는 매혹적이고 독특한 예술 양식은 가톨릭 문화 속에 꽃피운 이슬람 문화의 정수이다. 하지만 알함브라의 아름다움은 단순한 건축미에 있지 않았다. 빛과 물, 바람이 공간을 가로지르며 만들어내는 숨결, 그리고 무어인들의 슬프고도 아름다운 이야기가 얽혀 하나의 살아 있는 예술로 완성되었다.

과거와 현재, 시간과 기억이 얽혀 있는 신비로운 공간인 알함브라를 둘러싼 수많은 전설과 매력은 알바이신을 빼놓고는 상상하기 어렵다. 알함브라를 지은 무어인들은 알바이신에서 궁전을 바라다보며 살았고, 그들의 삶과 문화가 이 두 공간에 고스란히 녹아 있기 때문이다.

알바이신에서 바라본 알함브라는 시시각각 변하는 빛과 바람 속에서 환상적인 분위기를 연출한다. 황혼이 질 무렵 붉게 타오르는

알함브라, 달빛 아래 신비롭게 빛나는 궁전, 물길 따라 흐르는 고요한 소리는 마치 시간의 흐름을 초월한 듯 착각을 불러일으킨다.

그라나다의 풍광을 보며 어린 시절을 보낸 시인 로르카[Federico Garcia Lorca]는 알함브라의 오렌지 나무와 함께 자신의 삶을 되돌아보았고, 화가 에셔[Maurits Cornelis Escher]는 알함브라의 기하학적 패턴에서 착시와 환상의 매혹적인 세계를 발견하였다.

보르헤스[Jorge Francisco Isidoro Luis Borges] 역시 여러 차례 알함브라를 방문하며, 이슬람의 신비와 시간의 흐름, 잃어버린 문명의 기억을 주제로 쓴 시(詩), 『알함브라에서』를 남겼다. 시간, 무한, 꿈, 미로, 기억 등의 주제를 평생 다루었던 그에게 알함브라는 작가 자신이 상상할 수 있었던 인류문명의 형이상학적 이미지들이 뒤엉켜 만들어내는 지적 미로의 도서관이었다. 젊은 시절, 황홀히 느꼈던 알함브라의 신비로운 아름다움을 더 이상 눈으로 확인할 수 없게 되었을 때, "눈먼 자의 꿈속에 남은 빛"으로 그리워하며, "내 눈은 꿈속의 도서관에서 읽을 수 있을 뿐"이라던 보르헤스와 달리 여전히 그 '별'을 바라보고 꿈을 꿀 수 있는 나는 얼마나 감사한 일인가.

알바이신에서 한 달을 머물며, 아침과 저녁, 계절의 변화에 따라 달라지는 알함브라의 다양한 표정을 매일 마주했다. 때로는 강렬한 노을 속에서 타오르고, 때로는 달빛 아래 조용히 숨 쉬는 그 공간에서, 나는 마침내 '무어인의 별'을 발견했다. 알함브라와 알바이신은

단순한 유적지가 아니라, 시간과 기억, 문명이 인간의 상상력 속에서 어떻게 살아남는가를 증명하는 숭고한 별이었다. 이곳은 한 시대의 찬란했던 문화가 남긴 '별'이며, 여행자의 감성과 사유를 통해 마주한 살아 있는 예술 공간이었다.

다뉴브강 동쪽 기슭 6월 어느 날, 4m 수심의 강 아래 3년을 숨죽이며 있던 유충의 짧은 3시간의 삶이 시작된다. 나비의 날개옷을 입고 긴 꼬리를 휘날리며 수면 위로 날아오르는 유충의 비상, 오랜 기다림 끝으로 맞이한 물 위 세상에서 주어진 3시간 동안 새 생명의 잉태를 위해 발버둥 치다 그는 세상을 떠난다.

3시간이, 기다린 3년의 시간을 보상하듯….

나 역시, 오랜 연구 속에서 숨어 있던 감성을 끄집어내어, 잠시나마 황홀한 비상을 꿈꾸어 본다. 마치 오랜 기다림 끝에 날아오르는 생명처럼, 이 글이 알함브라의 빛을 타고, 읽는 이들의 마음에 닿을 수 있기를.

거대한 폭포의 둘레로 여린 물방울의 무의미한 낙하처럼, 거대한 소용돌이로 휘몰아치는 역사의 흐름 안에서 눈으로 감지되지 않는 작은 물방울. 그러나 뜬 두 눈에 차오르는 삶의 고단함과 망막한 결핍으로 빚어진 욕망의 수레바퀴 아래서 잠시 '아름다움'에 눈멀고 숨이 멎어 나의 짧고 볼품없는 언어로 되뇐다.

STOXA 2024

수면 위로 피어오른 생명의 환희

Contents

별, 하늘의 별과 땅의 별의 만남

물, 흐르는 물빛과 소리

인간의 실핏줄처럼 굽이굽이 서로 연결되어

쉼 없이 그러나 잔잔히 고요히 막힘없이

햇살에 반짝이는 음악처럼

아름다이 황홀하게 흐른다.

다시 그라나다에
도착하다

고요와 정막, 서늘함 속에 깃든 소요
초록과 붉은 꽃망울,
하늘과 바다, 산과 들
바람 속에 나부끼는 별빛과 순결의 계절…
지금, 난 그 안에서 숨 쉬고 있다.

타레가 Francisco de Asis Tárrega y Eixea 의 〈카프리초 아라베 Capricho árabe〉에서 흘러나오는 기품 있고 우아한 기타 선율은 알함브라 궁전의 물방울이 알바이신을, 무어인들 Moros 의 사랑을, 하늘과 땅의 별빛을, 사이프러스 나무들 사이로 스며 들어가 그라나다에 머물렀던 한 달여 시간의 기억들을 온통 그리운 꿈결로 흐르게 하였다.

그라나다에서의 머무름은 그렇게 타레가의 기타 선율을 따라, 보일 듯 보이지 않는 알바이신의 물줄기를 찾아 헤맨 여정이었다. 무엇엔가 마음을 빼앗긴 듯, 오랜 돌길 위로 발길이 머무르며 만난

것이 무어인들의 별이었음을 조금씩 알게 되었다.

여러 해 전 잠시 머물다 훔쳐본 알함브라의 기억은 세상일에 치여 힘겨운 일상을 보내고 있을 때에도 불현듯, 잊었던 옛 연인을 꿈결로 찾아가듯 영롱하게 빛나던 별들을 그리워했었다. 그리고 다시 찾은 이곳에서, 예전 내가 만난 그리웠던 별들은 그대로 그 자리에서 영롱히 빛나고 있었다.

알함브라 궁전을 들어서면 과거의 공간으로 바람이 구름이 하늘이 별들이 사이프러스 나무들이 초대된다. 왕의 집무실이 때론 방문객의 접견실로 때론 환담을 나누는 사적인 공간이 되는 화려한 변신으로 오늘을 비워 내일을 여는 까닭이리라.

그곳에서는 여느 나라 여느 궁전들처럼 수려한 조각상들과 화려한 장신구 그리고 벽면을 가득 채운 수많은 그림 액자들은 결코 볼 수 없다. 아무것도 채우지 않은 공간들을 만날 뿐이다. 그러나 그 누구도 알함브라 궁전을 비어 있는 궁전이라 생각하지 않는다.

오히려 궁전으로 들어서는 순간, 천창의 거대한 별빛 무리들이 분수의 물빛과 만나 화려한 향연이 펼쳐진다. 낮에는 찬란한 햇살의 방문으로 바람결에 흔들리는 별들의 춤이 하늘에서 비가 내려오듯 별뉘가 쏟아지고, 밤이면 고요한 달빛 따라 열린 정원의 물길이 반짝이며 계절의 변화를 초대한다.

그리고 온 사방을 가득 채우고 있는 기품 있는 영롱한 자태에 자신도 모르게 입가로 함성이 새어나옴을 경험하게 되며, 그 비어 있는 공간으로 무어인들의 아름답고도 슬픈 이야기들이 넘쳐흐른다.

그들은 밤하늘을 수놓는 별들의 반짝임을 무척이나 사랑하였나 보다.

하늘과 땅, 눈길이 머무는 모든 곳에 자신들만의 별을 심어둔 무어인들의 별을 찾아 이른 아침나절부터 작열하는 태양 아래서도 그리고 어둠이 내린 땅에서도 알바이신의 구석구석을 헤매고 다녔다.

그들이 밟고 다녔던 길목 바닥으로도 별은 빛나고, 건물의 지붕으로도, 집 안 곳곳에서도 윤슬로 반짝이는 별밭을 만났다. 하여, 난 무어인들이 그토록 사랑한, 사랑에 빠진 것도 모른 채 사랑한 별들을 찾아 한 달의 여정을 시작하려 한다.

바람결에 피어오른 물줄기를 따라가면 그 자리로 카르멘의 과수원과 정원, 그 사이를 빼곡히 메우는 사이프러스 나무들이 반기고, 그리고 붉은 성 알함브라는 천년을 빛나고 있는 별이었다.

눈을 감으면,

아스라이 피어나는 아지랑이처럼

손을 뻗어 잡으려면

사라져버릴 것만 같은 그곳에서의 날들을

난 하나도 빠짐없이 낱낱이 기억하려 한다.

알함브라가 훤히 올려다보이는

하늘가에 널려진 빨래가

하늘거리는 바람과 따가운 햇살에 나부끼고,

밤이 내리면

니콜라스 언덕에서 흘러나오는 기타 선율과

흥에 겨운 사람들의 환호성과 더불어

맞은편 어둠이 내려앉은

알함브라의 고요함을

알바이신의 한가운데 앉아 만끽했던

그날들을.

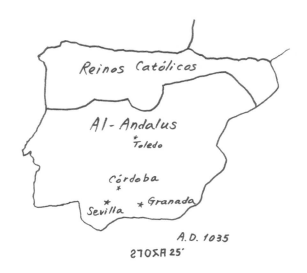

Reinos Católicos

Al-Andalus
+ Toledo

Córdoba
+
+ Sevilla + Granada

A.D. 1035

알 안달루스Al-Andalus는 711년부터 1492년까지 이베리아반도에 머물렀던 무슬림 세력의 지배 영역을 의미한다. 하지만, 동시에 그들의 찬란했던 문화와 예술의 다양한 의미들을 포함하는 지리적, 문화적, 정치사회적 복합 개념이기도 하다. 이베리아반도에서 무슬림들의 세력과 영향력은 매우 컸으며, 8세기에 가까운 오랜 세월의 대부분을 반도에 공존했던 카스티야, 아라곤, 아스투리아스, 레온, 나바라 등 여러 기독교 왕국들과 때론 적대적으로 때론 협력적으로 많은 문화예술을 형성하고 전파하는 역할을 수행했다. 코르도바, 세비야, 그라나다를 거치면서 알 안달루스의 위세는 조금씩 약화되기는 했지만, 높은 수준의 천문학, 건축, 미술, 음악, 문학 등의 분야에서 서구 사회가 훗날 르네상스의 기틀을 마련할 수 있는 지적 토대를 형성하는 문명적 교류에 커다란 영향을 미쳤다. 오늘날 유네스코 세계문화유산이 알 안달루스 전역에 골고루 분포되어 있다.

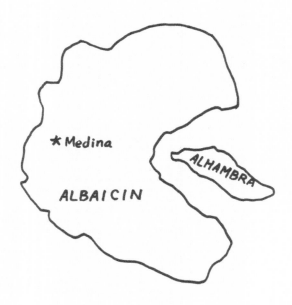

알바이신^{Albaicín}은 알함브라 궁전과 다로 강을 사이에 두고 마주한 언덕의 무슬림 주거 지역을 일컫는다. 일찍이 13세기 무함마드 1세에 의해 나스르 왕조가 그라나다를 통치하면서 시리드 성채에서 사비카 언덕으로 궁전을 옮기면서 알바이신 주거 지역이 본격적으로 형성되기 시작했다. 알바이신 지역은 알함브라 궁전이 완성된 이후에도 여러 왕족과 귀족들이 카르멘 정원과 궁이 있는 주거지를 유지하였다. 넓고 화려한 상류층의 주거지역에서 다소 떨어진 언덕 아래 다로 강 주변에는 건축과 공예, 미술과 건물 관리 등의 업무에 종사하는 서민들의 주거지가 형성되었다. 오늘날 알바이신 지역은 1994년 세계문화유산으로 확정되었다.

알바이신,
알함브라를 위하여

270ΧΑ 2024

알 안달루스의 별

매일 밤 내 머리 위로 견우성과 직녀성이 보이고

그 사이로 은하수 실타래가 흐르는

모든 밤의 시간들이 좋았다.

그리고 가끔 때 이른 바람결이

나의 긴 머리카락을 쓸어주고

때론 감당할 수 있는 빗방울이 눈앞을 가려도

그 모든 순간이 아름다웠다.

Uno.
그리웠던 알바이신의
품에 안기다

처음 생각했던 태양의 움직임보다 훨씬 더 강렬한 노란 주홍빛 에너지로 온몸이 타는 듯한 기세에 차마 고개를 들어 태양 빛 아래 황홀하게 빛나는 알함브라를 똑바로 응시하지도 못한 채, 알바이신의 신고식을 치렀다.

오후 7시를 알리는 성당 종소리를 들으며 '빠드레 만혼의 광장 Plaza del Padre Manjón'에서 다시 한번 더 고개를 든 눈앞으로 하늘의 반을 가리고 병풍처럼 펼쳐진, 우뚝 솟은 붉은 알함브라의 성채를 확인하며 지금 내가 서 있는 곳을 재확인할 수 있었다.

나의 기억 속에 새겨진 눈부신 햇살 타래에 부서지는 붉은 빛깔 성채와 그 위로 속절없이 부대끼는 바람 소리 그리고 한없는 꿈길로 인도하는 또르르 흐르는 물소리를 마음껏 음미하고 싶었었다.

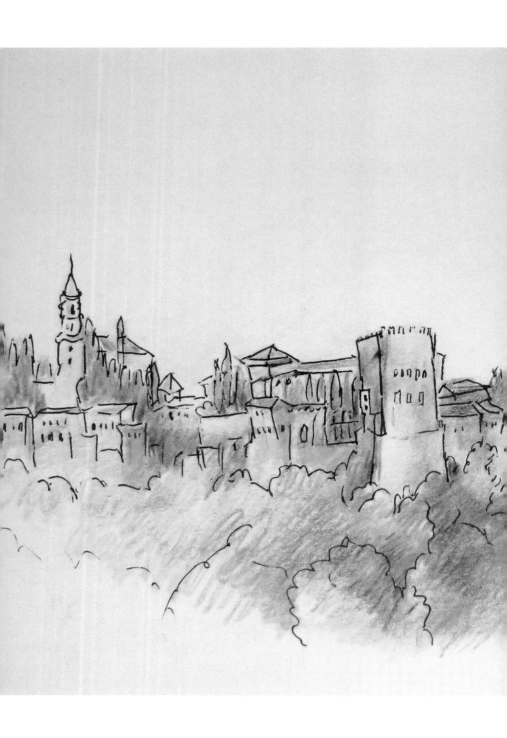

노을빛으로 물든 알함브라 궁전의 성채

지금 이렇게 내 눈앞으로 성큼 다가온 알함브라는 마치 처음부터 그 모습 그대로인 양 꼼짝하지도 않은 채 숱한 시간들을 찬란히 빛나고 있었다.

알바이신이 시작되는 '누에바 그라나다 광장Plaza Nueva de Granada'을 중심으로 곧바로 뻗은 외길로 들어서면, 왼편으로 흐르는 시에라네바다의 물줄기가 보이는 곳에 '산타 아나와 산타 힐의 성당Iglesia de San Gil y Santa Ana'이 나타나고, 이어 '산타 아나의 광장Plaza de Santa Ana'을 만난다.

너무 많은 관광객들로 인해 한 치 앞도 잘 보이지 않았지만, 다로Darro강을 옆으로 낀 외길을 따라 계속 걸으면, 어느 순간 우뚝 솟은 거대한 플라타너스가 그 그늘에서 잠시 숨을 고르게 도와주고 경사진 옆 비탈길 사이로 살며시 고개 내민 알함브라의 '벨라 탑Torre de la Vela'이 어느새 인사를 건넨다.

아~ 알함브라….

'벨라의 탑'에 이어 '알카사바Alcazaba'('성채' 또는 '작은 요새'를 의미, 아랍어 al-qasabah에서 유래)가 그리고 점점 드러나는 알함브라의 성채를 바라다보며 좁고 긴 외길의 힘듦을 잊게 한다.

작은 상점들과 카페, 레스토랑을 지나쳐 걷노라면 실핏줄처럼 새어나오는 좁은 골목길로 알바이신의 이야기가 숨어 있는 유적지

들이 곳곳에 즐비하고, 자그마한 광장인 '빠드레 만혼의 광장^{Plaza del} ^{Padre Manjón}'을 만나기 직전, 왼편으로 난 '오르노 델 비드리오 거리^{calle} ^{horno del Vidrio}' 골목의 작은 아파트가 알바이신에서 내가 한 달 동안 머물렀던 장소였다.

오래전 귀족 가문들이 살았던 알바이신의 윗동네에 비해, 아랫동네에는 서민들이 기거했던 곳으로 특히 이 골목길은 유리 공예가들이 모여 살았음을 이름에서 알 수 있었다.

하나의 벽면으로 서로 다정하게 붙어 열 지어 선 여기 골목길 아파트는 4층 건물로, 숨 가쁘게 계단을 올라 루프톱^{rooftop}에 발을 내디디면, 오른편엔 알함브라 궁전의 붉은 성채가, 왼편으론 니콜라스 언덕이 한눈에 바라다보이는 천혜의 장소를 만나게 된다.

낮에는 따가운 태양 아래 오랜 시간을 견디며 옅게 바래진 빛깔의 알함브라 아래서 물에 흠뻑 젖은 여행자의 빨래를 널어두면, 천년의 성채가 빚어낸 바람과 햇살로 몇 시간 만에 말갛게 말려주고, 밤에는 아름다운 조명 아래 은은하게 빛나는 알함브라와 알바이신의 붉은 불빛들이 사람들의 환호성과 엉켜 기타 연주처럼 흘렀다.

무어인들의 영혼의 향연과 긴 한숨이 넘나드는 알바이신의 골목골목 길은 마치 가느다란 뇌세포들이 서로 엉켜 막다른 길이라 생각하는 순간, 예상치 못한 좁은 공간으로 하늘이 좁게 비집고 들어

오며 길이 여리게 열린다. 그리고 끝이 보이지 않는 가파른 언덕길로 불현듯 눈앞으로 저만치 고개를 내미는 아름답고 슬픈 무어인들의 이야기들이 긴 사막으로 피어오르는 아지랑이처럼 흐르고 있었다.

사랑하는 이와의 이별은 가슴이 미어지는 고통과 슬픔으로 얼룩져 뜬눈으로 밤을 지새우며 지난 추억들을 그리워하듯, 그라나다를 사랑한 무어인들의 사랑과 정성이 묻어 있는 알함브라 궁과 알바이신에는 아직 못다 한 그들의 마음이 곳곳에 붉은 꽃잎처럼 묻어 있었다.

1492년 – 그라나다에 정착해 자신들의 꿈과 사랑을 엮어가던 – 어느 날, 정확히 254년의 시간 동안 쌓인 이슬람 양식의 정수들을 남겨둔 채 눈물 흘리며 뒤돌아서서 떠날 수밖에 없었던 그들의 흔적을, 그들의 사연만큼이나 엉켜 있는 골목 어귀마다 여전히 살아 숨 쉬고 있는 이야기들을 찾아 그라나다에서의 하루하루를 채워나갔다.

그네들이 남기고 간 혹은 아직도 여전히 이곳에 살고 있는 무어인들의 자손들이 간직한, 햇빛에 반짝이는 영롱한 오렌지 나무 아래 푸른 에메랄드 빛깔의 별들이 하늘과 땅을 메우고 그 둘레를 에워싸고 있는 키 큰 초록의 사이프러스 나무들, 그 모든 것을 아우른 연분홍 빛깔의 묵은 담벼락들은, 날 잊을 수 없는 추억으로 이끌어갔다.

9월의 타는 태양 불 아래 긴 챙이 난 모자로 죄인처럼 고개를 숙인 난, 하늘거리는 연분홍빛 원피스에 납작 신발을 신고 한쪽 손으론 안달루시아의 부채를 든 채 알바이신의 골목길을 나서면, 하늘은 눈부신 푸르름을 안겨주고 바람 한 점 없는 좁은 알바이신의 골목길엔 세계 곳곳에서 모여든 관광객들로 인산인해를 이루지만, 몇 발자국 발을 옮기다 고개를 들어 보면, 11세기 무어인들의 목욕탕인 함만이 보이고, 또 몇 발자국 가다 보면, 좁은 안뜰 앞으로 무어인들이 사랑한 정원인 카르멘이 나타났다.

그라나다 2024

그라나다(석류)

Dos.

미로 속의
알바이신을 거닐다

붉은 성이라는 알 칼라 알 함라$^{al-qa'lat\ al-hamra}$에서 유래된 알함브라와 그 천년의 성 곳곳을 수호신처럼 지키고 서 있는 사이프러스. 그리고 그들을 에워싸고 도는 노을로 물든 주홍빛 하늘가.

한낮의 태양이 지나고 난 자리로 어느새 스미는 시에라네바다$^{Sierra\ Nevada:\ 눈\ 덮인\ 산자락}$에서 불어오는 서늘한 바람결….

무어인들의 사랑이자 자랑이었던 고혹적인 마력의 힘을 지닌 이 붉은 성을 그라나다 시가지에서 알바이신으로 이르는 길목으로부터 알함브라의 뒤 자태까지 하나도 빠트리지 않고 음미하기 위해, 난 멀리서 혹은 조금 더 가까이 알함브라를 바라다보며 그의 주변을 맴돌기로 그라나다에서의 시간을 시작하기로 했다.

햇살이 눈부신 아니 따가운 오후 1시부터 6시 사이엔 가능하면

온몸을 휘감아 도는 타는 태양의 숨결을 비켜 길을 걷기를 가급적
피하고, 알바이신 곳곳을 에워싸고 있는 사이프러스 나무들의 그림
자로 숨어 피어나는 보랏빛 꽃무리들처럼 태양과 숨바꼭질을 하며
무어인들의 숨결이 살아 있는 골목골목을 누비고 다녔다.

　알바이신의 윗동네는 몇 발자국만 떼어 놓으면 특권층의 무어
인들이 기거했던 저택이나 함만, 지금은 연구소로 쓰이고 있는 카
르멘 등 유적들이 여기저기 산적해 있다. 그리고 어느 공간 어느 각
도에서도 꼬불꼬불한 골목과 골목으로 이어지는 옛 가옥들 사이로,
저 멀리 눈 덮인 시에라네바다를 병풍으로 시시각각 변하는 알함브
라를 그림처럼 바라다볼 수 있었다.

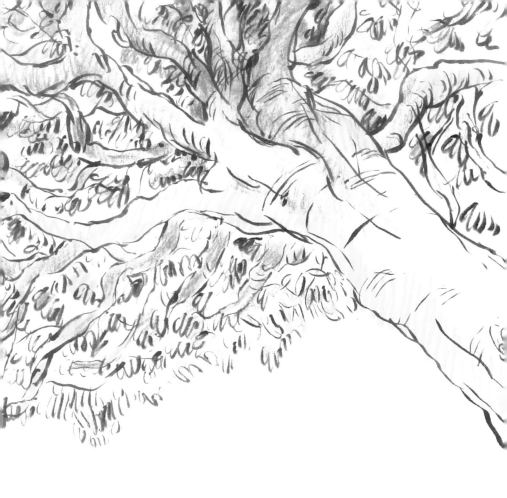

STOXA 2024

알바이신 골목에서 만난 고목

알바이신에 도착 후, 타는 태양을 피해 며칠을 알바이신 아랫동네를 떠돌며, 밤낮으로 다른 색을 발하는 알함브라의 정경을 멀리서 혹은 옆에서 혹은 위에서 훔쳐보며 정작 알함브라와의 해후는 마음으로 아끼며 시간을 보내고 있었다.

'나사리에스 궁Palacio Nazaries'과 '코마레스 궁Palacio de Comares' 그리고 '엘 헤네랄리페El Generalife'는 정해진 일정에만 볼 수 있었지만, 몇 해 동안 마음으로 그려낸 알함브라를 오래 길게 보기 위해선 한 번의 만남으론 충족되지 않기에 여러 갈래의 길목에서 여러 번에 걸쳐 다양한 모습의 알함브라를 지켜보기로 했다.

알바이신의 골목 어귀에서도 니콜라스 언덕을 오르내리는 길목에서도 알함브라의 위엄은 숨길 수 없었다. 아주 멀리서 보는 모습과 좀 더 가까이서 보는 모습 위로 해가 뜨고 지고, 바람이 슬그머니 꼬리를 내리는 시각으로 노을이 붉게 물든 모습까지 하나도 빠짐없이 기억의 창고에 쌓아두기 위해 여러 날 여러 시간대에 걸쳐 그 모습들을 직관하였다.

그러다 문득 어느 아침나절 좀 더 가까이 알함브라를 만나기 위해 우선 '프에르타 데 라 후스티시아Puerta de la Justicia: 정의의 문'를 향해 길을 나서기로 했다. 숙소에서 먼 길은 아니지만, 지형적인 특징으로 인해 직진으로 이어진 길이 아닌, 꼬불꼬불한 골목길을 오르고 내리며 가야 하는 길이라 빠른 걸음으로 30분은 소요되었다. 길목 어귀

어귀마다 아련히 피어오르는 커피 향과 더불어 갓 구운 빵의 내음을 따라 눈을 돌리면, 조금 이른 아침 시간 알바이신을 떠나려 육중한 가방들을 끌고 옛 거리를 나서는 관광객들을 쉽게 마주칠 수 있었다.

저마다의 사연들이 뭉게뭉게 푸르른 하늘가의 흰 구름처럼 피어나는 골목길들을 지나 조금 넓어진 하나의 오르막길로 접어들면, 양옆으로 즐비하게 들어서 있는 기념품 가게들이 그라나다의 색과 모양을 듬뿍 입힌 의복에서부터 스카프, 접시들과 작은 보석상자, 텀블러 등 아기자기하고 다양한 제품들을 뽐내며 가는 이들의 발길을 멈추게 한다.

그렇게 10분 정도 오르막길을 오르다 보면, 바닥은 뜨거운 태양이 아직 내리쬐기 전, 간밤의 이슬들이 묻혀준 물기로 차분히 가라앉은 맑은 황토 빛깔의 흙들이 지나치는 이들의 발소리를 삼키고, 사이프러스 나무들과 함께 초록빛 향연이 눈앞으로 펼쳐지며 두 갈래 길을 마주하게 된다.

조금 더 강도 높은 오르막길과 약간의 경사진 비탈길을 지나 성문을 향해 곧게 뻗은 산책길, 난 그 앞에 서서 오늘 방문하기로 한 '정의의 문'을 향해 오르막길을 선택하고, 나머지 길은 또 다른 날을 기약하며 아쉬움을 달랬다. 훗날 이 길이 술탄 보압딜Boabdil, Abdallah Muhammad XII이 알함브라 궁전과의 마지막 이별 여정의 시작점인 것을

알게 되었다.

　다양한 초록 향연들의 무리가 만들어준 터널을 지나 자그마한 공터에 도달하면 왼편 성벽으로 아홉 개의 아름다운 조각들로 잔잔히 뿜어져 흐르는 물길의 분수가 세월이 만들어준 주홍 빛깔로 빚어져 화려하진 않지만 그 고즈넉함에 발길을 멈추게 한다. 여기까지 걸어 올라오면 약간 다리도 아프고 목도 마를 것임을 예상하여 휴식과 함께 목을 축일 수 있는 배려가 있음은 이제 곧 오늘의 목적지인 '정의의 문'이 나타날 것이라는 암시이리라.

　난 연이어 발길을 멈추지 않고 설레는 마음을 품고 위로 향한 길목으로 내디디며 세 겹의 육중한 문으로 세워진 '정의의 문'을 만났다. 아니 '알함브라 궁전'의 또 다른 입구를 찾은 것이다.

　여러 날을 여러 방향과 각도에서 알함브라를 훔쳐보며 조용히 가슴으로 환호성을 질렀던 그 실체의 끝자락을 밟고 서 있자니, 한 걸음 한 걸음 내디딜 때마다 황톳빛 흙먼지 사이로 내 그림자가 선명하게 길을 안내한다.

　우선 숨 가쁘게 '정의의 문'을 지나 오르막길을 걸어 알함브라 경내 안으로 들어와, 알카사바와 알바이신의 전경이 펼쳐 보이는 벤치에 앉아 여유롭게 진한 에스프레소 한잔과 함께 이 순간을 즐겼다. 아직 조금 이른 아침나절이라 관광객의 발길이 뜸하여 약간

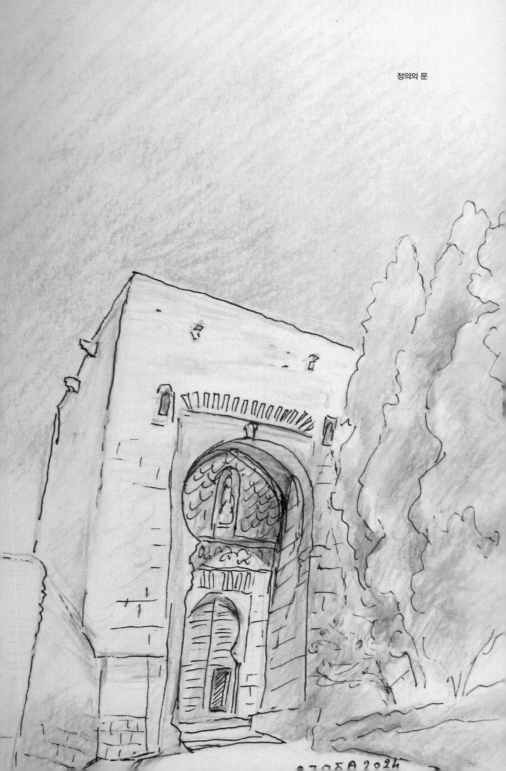

정의의 문

의 고요함과 적막감 사이로 가벼운 에스프레소 향이 피어올라 나른한 피곤마저 사라지게 한다.

'나사리에스 궁'으로 들어가는 입구의 정원과 '카를로스 5세 궁 Palacio de Carlos V'의 방문은 허락된 그날 아침은, 사랑하는 사람을 먼발치에서 훔쳐보며 그리움을 달래는 심정으로 알바이신이 내려다보이는 성벽에 앉아, 곧 다가올 뜨거운 만남을 상상하며 푸르른 하늘로 하얀 수국처럼 피어오른 구름에 마음을 띄워본다.

무어인들의 가슴에 박힌 별자리를 찾아
무어인들의 가슴에 흐르는 물줄기를 따라
무어인들의 이야기에 귀 기우리다.

지금 이 순간,
어느 곳이든 그들이 서 있는
낮과 밤의 자리로
때론 햇살이 별빛 되어 번지고
때론 밤의 그늘이 만들어준 선명한 별빛 아래
사이프러스의 별자리를 새기고,

지금 이 순간,
햇살 아래 영롱하게 빛나는 물 타래로
무지개가 옅게 열리고
꿈결 같은 음악 소리를 따라
헤네랄리페의 정원을 거닌다.

카르멘의 분수

27のスA2024

Tres.
천상의 정원 카르멘에서
그리움을 만나다

　무어인들의 심성이 가장 잘 표현되어 있고 그들을 가장 잘 이해할 수 있는 곳이 어디냐고 묻는다면, 단연 카르멘*이라 말하리라. 집 안과 밖으로 사계절 내내 은은한 향기가 떠나지 않도록 꽃과 허브, 나무와 과실수들 사이로 보일 듯 보이지 않는 물줄기를 아름다이 엮어 서로 어우러진 땅 위로 빛나는 별을 수놓았다.

　'카르멘'은 세비야의 담배 공장에서 일하는 아름답지만 다혈질적인 성격의 집시 여인으로, 군인인 돈 호세와 수니아 그리고 투우사인 에스카밀로 등 남성 편력으로 인해 결국 죽음을 맞이하게 되는 19세기 조르주 비제^{Georges Bizet}의 비극적 오페라의 주인공이다.

　그러나 그동안 미처 알지 못했던 '카르멘'에 대한 또 다른 의미

*　karm, 그라나다에 거주한 아랍인들의 특화된 고유의 포도밭 등 휴식을 위해 사용된 정원이 갖추어져 있는 집.

를 그라나다를 통해 알게 되며, 무어인들의 또 다른 매력에 세상을 바라다보는 관점이 새롭게 열리는 경험을 가지게 되었다.

'신성한 산', '거룩한 산' 등 히브리어인 카르멜의 의미도 있지만, 그것과 별개로 이곳 그라나다의 아랍인들이 거주했던 궁이나 귀족의 저택 혹은 평범한 무어인의 집들까지 대부분의 형태는 과수원이 있는 정원으로 이루어져 있어, 집 울타리 안에서 우리의 오감을 모두 마음껏 느끼고 즐길 수 있는 카르멘을 만들었다.

다행히 알바이신 곳곳엔 여전히 카르멘의 흔적이 보존되어 있어, 오래전 무어인들이 사랑한 물의 향기를 느낄 수 있었던 감사한 나날이었다.

카르멘에서 빠질 수 없는 요소는 물의 공급과 관리로 언제나 가옥의 울타리 안과 밖으로 물줄기가 잔잔히 흐르고 사이프러스 나무가 바람결에 흔들이는 소리와 더불어 물방울이 또르르 떨어지는 소리가 함께 어우러져 알바이신, 여느 골목과 정원, 집에서도 알함브라의 정원을 방불케 하는 매력을 뿜어내고 있었다.

또 다른 카르멘의 특징은 정원의 중심에 위치한 물을 관리하는 분수의 받침대가 높이 솟아올라 크고 작은 폭포 줄기를 형성하는 모양이 아닌, 대지와 나란히 혹은 더 낮은 받침대로 만들어 흐르는 여러 갈래의 물줄기가 그대로 보이고 꽃과 허브, 포도나무와 오렌

지 나무, 사과나무 등 과실수가 있는 과수원으로 물이 스미듯 미끄러져 흐르게 하는 것이다.

마치 그 광경은 사막 한가운데서 만난 오아시스처럼, 한꺼번에 넘쳐흐르는 폭포와 같은 물줄기가 아닌, 언제나 흐르고 있는 끊어지지 않는 물의 흐름이 온 사방으로 연결되어 가장 안락한 물의 깊이와 온도 안에서만이 느낄 수 있는 호흡의 평정심을 가지게 된다.

이렇듯 카르멘 안에는 여러 개의 크고 작은 정원들이 연결되어 있어, 시간의 흐름에 따라 향기를 달리 뿜어내는 다양한 종류의 허브와 과실수로 인해 어느 정원에서도 아름다운 향기를 바람결 따라 음미할 수 있었다.

정원의 물줄기 따라 가노라면 어김없이 내 눈앞에 나타나는 것은 중정의 연못에 출렁이는 햇살 받아 윤슬이 맺힌 반짝이는 공간과의 만남이었다. 낮이면 태양의 입김으로부터 숨어 집 안의 천창과 바닥 등 곳곳으로 환한 빛깔의 꽃다발이 피어나고, 밤이면 햇살이 물러난 자리로 하늘의 별과 물 위에 비친 별, 그리고 사이프러스에 달린 별, 집 안 곳곳에 숨겨진 별 별 별이 은은하고 고고하게 빛났다.

여기가 카르멘, 무어인들이 사랑한 물의 정원으로 이루어진 삶의 공간이다.

카르멘 데 라 비토리아의 장미

카르멘 하나. 카르멘 데 라 비토리아

메마르고 척박한 대지 위에 어렵사리 삶의 터전을 세우고 살아야만 했던 아랍인들의 삶의 지혜는 알 안달루스에서 빛을 발하고 나아가 지구상, 어떤 민족도 생각할 수 없었던 안락한 오아시스를 구현하였다.

알바이신의 시작을 알리는 다로 강을 옆으로 끼고 좁고 긴 길을 따라 북쪽을 향해 계속 오르다 보면, 왼편으로 알함브라가 언뜻언뜻 먼발치로 드러나고, '빠드레 만혼의 광장'을 지나 '슬픈 이들의 길Paseo de los Tristes'과 만난다. 그리고 나스르 왕조의 마지막 술탄이었던 보압딜의 이야기가 묻어 있는 '한탄의 언덕Cuesta del Rey Chico'과 '니콜라스 언덕'으로 향하는 두 갈래의 길과 마주하게 된다. 하나의 길은 알바이신에서 가장 알함브라가 잘 보이는 최애의 전망대로 일 년 내내 방문객들의 환호성이 메아리치는 언덕이고, 또 하나의 길은 헤네랄리페로 가는 또 다른 좁고 은밀한 언덕으로, 왕의 슬픈 이야기가 들려오는 듯 스산한 고요함에 지금까지도 관광객들에게조차 잘 알려지지 않은 언덕이다.

난 고요한 슬픔에 잠긴 '한탄의 언덕'을 오르는 날을 잠시 뒤로 하고, 니콜라스 언덕으로 가는 차삐스의 길Cta. del Chapiz로 접어들며 사이프러스 나무와 이름 모를 무성한 초록으로 담벼락을 장식한 '카르멘 데 라 비토리아Carmen de la Victoria'의 문을 두드렸다.

카르멘 데 라 비토리아의 사이프러스

스쳐 지나치면 알 수 없는 비밀의 정원, 니콜라스 언덕으로 가는 길목에 자그마한 초록 팻말조차 담쟁이 속에 숨어 있어, 수많은 이들의 발걸음이 쉼 없이 지나는 장소임에도 불구하고 어느 옛 무어인의 주택이려니 무심코 지나가 버리는, 아는 이에게만 보이는 마법 같은 정원이 펼쳐진다.

흐르는 물방울로 연결된 이슬람 양식이 돋보이는 높지 않은 대문을 열고 들어서면, 열 개가 채 되지 않는 낮은 계단으로 이어지고 연이어 눈을 의심케 하는 수려한 정원의 한 모퉁이가 점점 그 모습을 드러낸다. 계단을 오를 때마다 담벼락 바깥에선 도저히 상상하기 힘든, 두 눈으로 담기엔 벅찬 정원의 크기에 놀라고, 공간과 공간이 이어질 듯 분리되어 정원의 끝이 어디까지인지 가보지 않고는 결코 알 수 없는 미로에 또 한 번 더 놀라웠다.

'카르멘 데 라 비토리아'에서 가장 오래된 지역은 가장 높은 곳에 위치하고, 웅장한 크기를 자랑하는 사이프러스 나무들이 이슬람 양식의 정원을 연상케 하는 아치 형태로 장식되어 있다. 그리고 아치 너머엔 알함브라와 헤네랄리페의 풍광이 고적하게 들어와 마치 알함브라에서 알함브라를 보듯 황홀경을 선사한다.

그것은 정원의 한 모퉁이 벽면에 붙여진 초록 바탕의 타일 속에 "알함브라의 아름다움이 카르멘 데 라 비토리아를 위한 것인지, 카르멘 데 라 비토리아의 아름다움이 알함브라를 위한 것인지 알 수

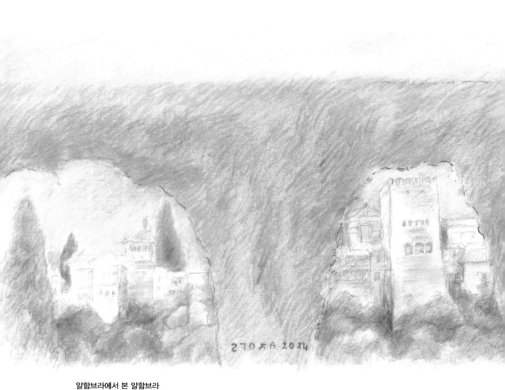

알함브라에서 본 알함브라

없다(Carmen de la Victoria, que no se sabe sí fué hecho en función de la Alhambra o la Alhambra en funión del Carmen)"는 글귀의 의미가 가슴에 다가오는 순간이었다.

물줄기의 흐름 따라 계절 꽃들과 허브, 사이프러스 나무와 오렌지 나무, 석류나무들이 가득한 과수원이 사람의 정성스러운 손길이 닿은 듯 닿지 않은 듯, 신비로움과 조화로움이 공존하고 있었다. 그리고 곳곳의 낮은 분수들이 포도나무 덩굴 아래로 연결되어 햇살과 그늘의 시간을 적당히 조절하여 주고, 누구의 방해도 받지 않고 온종일 사색하여도 좋을 향기로운 공간의 배려함에 찬사를 보낸다.

카르멘의 다양한 식물과 나무, 꽃들의 교향곡을 2층 가옥의 발코니에서도 감상할 수 있어, 시간의 흐름에 맞추어 햇살과 바람, 하늘과 구름, 달과 별을 마음껏 사랑하게 한다.

초록 속에 숨겨진 별빛처럼

잔잔히 그리고 은은히

끊임없이 흐름을 멈추지 않은 물줄기는

무어인들의 고요한 생각을 담아

타는 햇살 너머 그늘을 드리우는

오렌지 나무와 석류나무를 춤추게 하고

밤하늘에 펼쳐진 주홍 빛깔

그리고 연두 빛깔, 푸른 빛깔의 별빛을

거울처럼 비추인다.

카르멘의 수국

STOᄌㅂ 2024

카르멘 둘. 카르멘 데 로스 마르티레스

스페인의 여느 도시에서보다 그라나다에 오면 유난히 눈에 들어오는 것이 사이프러스 나무와 화려한 듯 품위가 넘치는 알 안달루스 양식이다. 물론 마드리드Madrid를 비롯하여 아란후에스Aranjuez, 엘 에스코리알$^{El\ Escorial}$, 아빌라Avila, 살라망카Salamanca, 론다Ronda, 바르셀로나Barcelona, 세비야Sevilla 등지에서도 당연히 사이프러스를 볼 수 있었지만, 그라나다의 사이프러스는 모든 옛이야기를 품고 있는 듯, 도시 전체를 에워싸고 돌며 유난히 푸르른 공기를 내뿜고 있었다.

카르멘에서도 주인공은 역시 사이프러스였다. '카르멘 데 라 비토리아'의 사이프러스 나무는 아름다움을 아름답게 가꾸어 그지없는 고운 자태를 보여주었다면, '카르멘 데 로스 마르티레스'는 지명에서도 느껴지듯이 은둔과 기도, 변화와 정지 등 극적인 요소들로 연결된 과수원이었다.

'카르멘 데 로스 마르티레스'는 알함브라로 가는 길목에서도 볼 수 있는, 토레스 베르메하스$^{Torres\ Bermejas}$를 중심으로 마우로르 언덕$^{Hizn\ Mauror}$의 남쪽 경사면에 위치하고, 14세기엔 기독교인들이 포로로 역류되어 있던 '포로들의 목장$^{Corral\ de\ los\ Captivos}$'이자, 기독교인들에겐 '순교자들의 벌판'으로 알려진 땅이다.

인류의 역사를 보면, 어느 시대 어느 공간을 막론하고 점령된 땅

의 문화와 종교가 있어 정복한 자들의 정책에 의해 이단으로 차단되거나 혹은 융합되어 또 다른 새로운 문화를 낳기도 한다. 그라나다에 입성한 무어인들이 기독교인들을 '카르멘 데 로스 마르티레스'의 지하 감옥에 감금시켰던 장소이기에, 이사벨 여왕^{Isabel la Católica}은 상징적으로 도시 최초의 성당*을 이곳에 짓게 하였다. '순교자들의 벌판'이 가톨릭의 성지가 되어, 도시의 아름다운 전경과 함께 시에라네바다^{Sierra Nevada}와 라 베가^{La Vega}가 한눈에 들어오는 도시 최대 규모의 카르멘이 탄생되었다.

정지된 감금의 시대에서 은둔과 기도, 사색^{思索}의 시대가 열리며, 16세기(1582~1588년)에는 십자가 성 요한^{San Juan de la Cruz}이 6년간 머물며, 사려 깊은 사이프러스 나무 아래서 집필활동과 동시에, 헤네랄리페의 물줄기를 운반하여 수로^{Acueducto de San Juan de la Cruz}를 만들었고 여러 개의 소성당^{小聖堂}과 회랑 등도 건설하였다.

* 성당은 1573년 맨발의 카르멜 수녀원으로 출범되지만 1842년 파괴된다. 그 이후 소유주가 까를로스 깔데론^{Carlos Calderón} 장군의 부친에게로 넘겨지면서 소유주들이 지속적으로 바뀌었고, 마침내 1943년 역사 정원의 문화재(BIC)로 등록된다. 그리고 마지막 소유자였던 인판타도의 17대 공작인 호아킨 데 아르테아가^{Joaquín de Arteaga}는 그의 딸인 수녀 크리스티나 데 아르테아가^{Cristina de Arteaga}에게 물려주지만, 크리스티나는 1958년 카르멘 데 로스 마르티레스를 그라나다 시의회에 기증하였고, 1986년 마침내 일반인들의 방문을 위한 복원과 함께 당시 부통령이었던 알폰소 게라^{Alfonso Guerra}에 의해 궁전이 재개관되었다.

카르멘 데 로스 마르티레스 연못의 수련

만약 그대들이 이곳,
카르멘 데 로스 마르티레스를 방문하게 된다면
카르멘 깊숙이 자리한
물줄기가 흐르는 수로를 찾아
먼 옛날 어느 성인의 은둔과 기도가 새겨진
삼나무 아래에 앉아
번잡하지 않게
고요하게 적막한 공간의 초대에
귀 기울여 보길…

고통과 번뇌의 아픔마저
사랑으로 기꺼이 받아
세상의 어떠한 모순 앞에서도
기어이 자신의 생명까지
아무런 미련 없이 떨쳐낸 그의 발자취 위로
맑은 연둣빛 잎사귀 하나
살포시 내려 마음을 슬프게 한다.

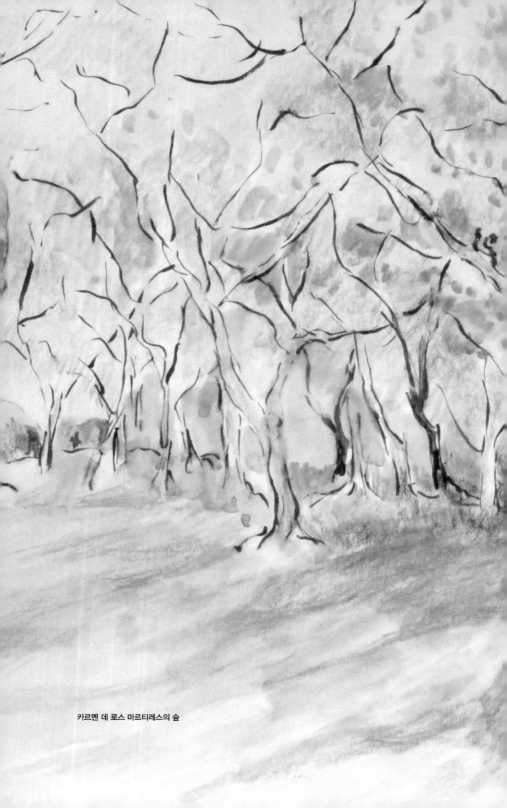

카르멘 데 로스 마르티레스의 숲

STOXA 2024

'다름'에는 어떤 조건들이 들어와도 정당성이 부여된다. 인종이 종교가 민족이 문화가 성별 등등… 우리는 무엇이 다르다는 것일까?

어느 인종이든 어떤 피부색이든 그 안에 흐르는 피는 붉은 핏빛이고, 어떤 종교를 가진 민족이든 신을 섬기며 세상 사람들을 미워

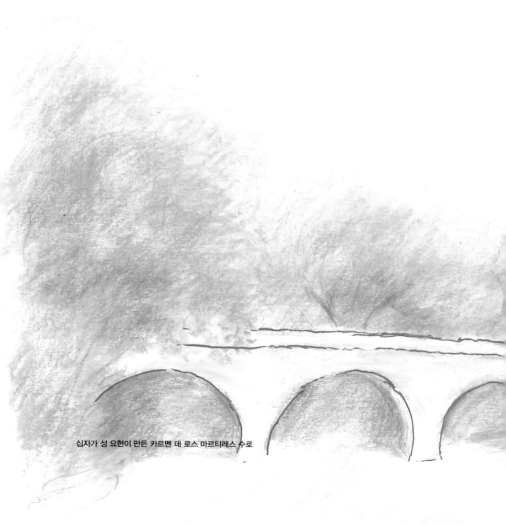

십자가 성 요한이 만든 카르멘 데 로스 마르티레스 수로

하지 않고 사랑으로 살 수 있기를 성당을 교회를 모스크를 메스끼따를 사원을 사찰 등을 방문하며 기도한다. 그러나 너와 내가 믿는 신의 이름과 출생 연도, 지역, 교리 등이 다르다고 차별화되어 우리는 서로의 가슴에 총과 칼을 겨눈다.

대체 우리는 이 세상에 무엇을 원하는 것인가?

오래전 '카르멘 데 로스 마르티레스'의 수로를 만든 십자가 성요한의 기도 소리가 귓전에 맴돌며 쓸쓸함을 감출 길 없었다.

27OXA2O24

그라나다에 남아 있는 카르멘은 조금씩 그 형태가 다른 모습의 정원들을 가꾸고 있었다. 가톨릭이 우세했던 지역의 카르멘과 무어인들의 입김이 숨 쉬는 카르멘은 자연과 과학의 차이만큼이나 뚜렷하지만, 그 경계는 불분명했다.

'카르멘 데 라 비토리아'의 정원은 지형적인 특성을 그대로 살려 마치 자연 속에 머물고 있는 과수원과 정원 등 시각과 향기의 미학을 청아한 물줄기의 청각까지 어우러진 오케스트라 연주라면, '카르멘 데 로스 마르티레스'를 거닐다 보면, 계절 따라 피고 지는 꽃과 나무들 그리고 분수를 중심으로 세워진 조각상들이 기하학적으로 정리된 실내악 연주처럼 느껴진다.

무어인의 정원에서는 신화의 신들 모습이나 혹은 기억하기를 고대하는 인물상들을 찾아보기 힘들다. 대신 그 자리엔 땅 깊이 흐르는 물줄기를 잠시 드러내는 낮은 분수들이 그 자리를 메우고 그 사이사이로 높다란 사이프러스 나무들을 심어 두었다. 마치 그들의 기억 속에 잠재된 영원성은 물과 빛이라 이야기하듯이.

카르멘의 이미지 속에 내재된 규칙과 불규칙의 반복은 무어인들의 정원에선 숨은그림찾기보다 힘들지만, 서유럽의 정원에선 규칙성이 확인되는 순간 전체 구도가 보여 공간의 상상이 가능하다. 문화가 다르다 함은 생각의 구도가 다르고, 생각이 다름은 기후조건 및 지형과 결부되어 또 다른 형태의 이미지가 생성되기도 하기 때

알함브라, 알 안달루스의 별

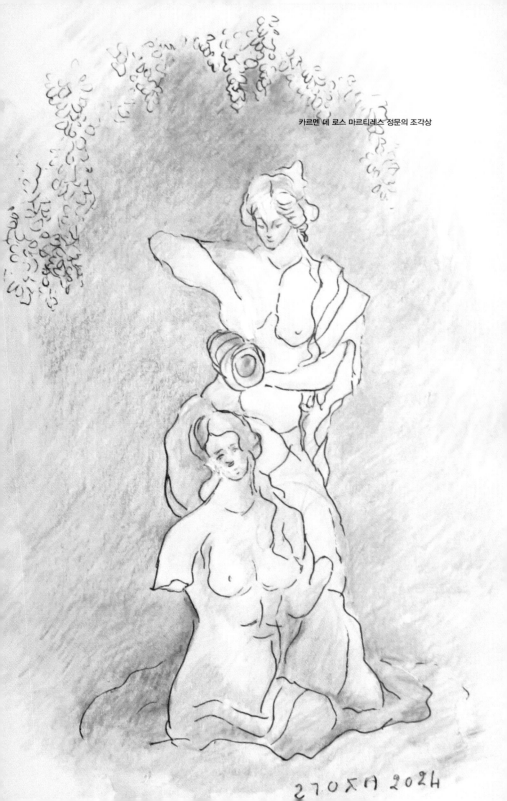

카르멘 데 로스 마르티레스 정문의 조각상

272XA 2024

문이리라.

알함브라 궁전을 중심으로 서로 마주 보듯 위치한 두 곳의 카르멘 역시 들어가는 입구부터 분명한 차이를 느낄 수 있었다. '정의의 문'에서 갈라지는 두 갈래 길의 위쪽으로 방향을 틀어 들어서면 내리막길을 만나게 되고 그 길 따라 걷다 보면, '카르멘 데 로스 마르티레스'의 입구로 이어지는 문을 만난다.

외부와 단절된 높다란 벽의 '카르멘 데 라 비토리아'와는 달리 환히 열린 문으로 들어서면, 정면으로 두 여인의 조각상 분수와 마주하게 된다. 시작부터 차이가 지는 정원의 모습에 아무런 사전정보가 없는 경우여도 여긴 서유럽의 전통적인 정원의 형태임을 알 수 있었다. 그러나 여느 서유럽 궁의 정원들과 다름은 정원 곳곳에 설치된 분수와 꽃과 나무들, 허브와 과실수 등 무어인들의 카르멘 형태를 함께 유지하고 있다는 점이었다.

스페인 사람들의 용기는 칠백 년도 넘게 이베리아반도에 뿌리를 내리고 살았던 무어인들의 흔적을 모조리 지워버리진 않았다는 것이다. 침략을 겪었던 지난 과거의 흔적들에서 무어인들의 빼어난 예술성은 그대로 보존하고 오히려 그들의 문화에 흡수시켜 스페인만의 독특한 새로운 문화를 탄생시켰다.

만약 이사벨 여왕이 알함브라 궁을 비롯하여 알바이신에 존재

했던 무어인들의 흔적을 모조리 파괴하였다면, 스페인 황금 세기의 시문학도 사그라다 파밀리아$^{Sagrada\ Familia}$를 설계한 가우디Gaudi도 살바도르 달리$^{Salvador\ Dali}$도 피카소Picasso도 존재하지 않았을지도 모를 일이다. 지구상의 완전한 창조는 없다고 하질 않던가. 그리스 문화의 찬란함 속엔 이집트 문화의 신비로움이 담겨 있고, 로마의 거대한 건축물 속엔 그리스 건축의 향기가 배어나오듯 말이다.

'카르멘'의 매력에 흠뻑 취하여 거닐다 보면, 어김없이 나타나는 것이 있었으니, 바로 물줄기의 흐름이다. 어느 공간에서도 빠르게 혹은 느리게 어디서부터 시작되어 온 물줄기인지 알 순 없지만, 그 어디로부터 연결된 물줄기는 마치 빛의 광산처럼 땅속 깊이에서 대지 위로 그 모습을 드러내며 햇살 받아 별처럼 빤짝이고 있었다.

과연 무어인들에게 물의 흐름이란 어떤 의미였을까?

과거 일확천금을 꿈꾸던 인류가 광산의 광맥을 찾아 온 세상을 뒤덮고 다닌 발자취엔 문명의 파괴와 더불어 문화마저 짓밟고 다닌 역사를 우리는 잘 알고 있다. 그러나 이곳 알바이신의 광맥은 금은 보화가 아닌 물이었다. 물의 흐름은 마치 광맥처럼 온 동네를 실핏줄처럼 휘감아 돌고 있었고 곳곳에 산재되어 있던 공동 우물과 '카르멘', 삶의 공간 속 깊이 들어와 생명을 불어넣었던 흔적을 찾아볼 수 있었다.

카르멘 데 로스 마르티레스의 분수

27057 2024

무어인들에게는 금은보화보다 물이 더욱 값진 보배였기에 그들이 지나간 자리엔 아름다운 꽃과 나무가 무성히 잘 자라고 있었고 더불어 그들의 이야기도 융합된 문화가 되어 꽃피고 있었다.

필요가 욕망이 되는 순간, 끝없이 생성되는 요구로 인하여 지금을 보지 못한 채, 새로운 그 무엇을 만들길 원하고 끊임없는 욕구의 사이클에 갇힌 채 현재가 존재하지 않는, 하여 미래도 없는 어둠의 세계가 도래되지만, 무어인들의 욕심은 물을 자신들의 삶에 쉼 없이 함께 곁에 두고자 한 것이 아니었을까 여겨졌다.

하여 물을 귀하고 아름다운 사랑을 대하듯 아꼈고 널리 은은하게 지속적으로 그 향기가 배어나오도록 흐르게 하였다.

이러한 물의 광맥을 눈과 가슴으로 느꼈던 '카르멘'에 이어 물의 흐름을 직접적으로 음미할 수 있었던 곳은 그들의 목욕탕인 함만 ḥammān이었다. 별을 사랑한 무어인들의 마음이 그대로 전달된 함만은 말 그대로 낮에도 밤에도 온통 별로 가득 찬 공간이었다.

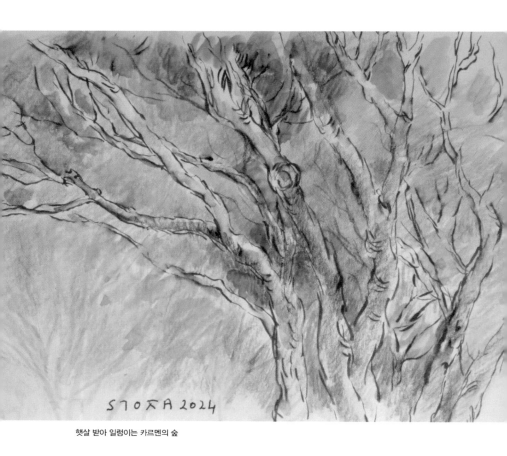

햇살 받아 일렁이는 카르멘의 숲

Cuatro.
엘 바뉴엘로 천창으로 내리는
별에 반하다

'헤르난도 데 사프라^{Hernando de Zafra}'*는 11세기 무어인들의 공중목욕탕으로 다로 길^{Carrera del Darro} 31번지, 다로 강기슭의 카디 다리^{Puente Cadí} 앞에 자리하고 있었다.

외부에서 바라다보면 살짝 스쳐 지나칠 수 있을 만큼 눈에 확연히 들어오는 입구는 결코 아니지만 그 내부로 들어서는 순간, 아름다운 빛의 별들이 환하게 방문객들을 반겨준다.

누구나 한 번쯤은 밤하늘의 별자리를 바라다보며 편안하게 목욕을 즐길 수 있는 개별공간을 가지길 원하지 않던가. 무어인들은 우리들이 원하는 그 공간을 이미 오래전에 연출하여, 낮과 밤의 시간적 제약 없이 별을 세며 휴식을 즐겼음을 알 수 있었다.

* 초기 무어인들의 왕실 거주지인 알카사바 카디마^{Alcazaba Cadima}에 지어진 시리드^{Zirid} 시대의 함만으로 문화재로 지정된 장소이다.

처음 목욕탕의 흔적에 발을 내디디면 그리 크지 않은 규모의 정사각형 연못을 만나게 된다. 한때는 커다란 나무 쿠바^{qubba}(큐폴라 또는 돔형 구조로, 일반적으로 이슬람 건축의 무덤 또는 성소) 천창으로 덮여 있었지만, 오늘날 여긴 하늘을 향해 열려 있어 시리도록 파란 하늘이 물 위를 장식하고, 다로 강기슭에서 불어오는 가느다란 바람 줄기로 벽을 따라 피어난 담쟁이가 물가에 어른거리는 구름들을 흩트려 놓곤 한다.

그리고 좀 더 깊숙이 목욕탕 내부를 향해 들어서면, 분명 너무도 환한 태양 빛 아래 있었던 사실을 까맣게 잊어버리고 태양의 열기로부터 두 눈을 편히 뜨고 아득한 어둠마저 내린 동굴처럼 느껴졌다. 여전히 어둠에 익숙하지 않던 내 시야도 어느새 이토록 온화하고 정갈한 공간을 마중하며 작은 환호성이 입에서 새어나옴을 막지 못하였다.

여긴 몸을 닦는 곳이라기보단, 정갈한 기도의 장소처럼 나에게 다가왔다.*

적당한 높이의 천창으론 작은 별들과 팔각형의 모형들이 태양 빛을 조각내어 밤하늘의 별들처럼 빛을 발하고, 분명 환한 낮임에도 불구하고 이곳은 신비스러운 밤하늘을 연출하고 있었다.

* 무어인들은 탕 내에 몸을 담그지 않고 몸에 물을 부어 사용하였기에, 로마인들의 공중목욕탕처럼 커뮤니케이션의 역할보단 종교적 정화 의식에 좀 더 가까웠다고 볼 수 있다.

알함브라, 알 안달루스의 별

하여 진정 밤이 찾아오면 또 다른 어떠한 매력으로 다가와 날 놀라게 할지 상상하여 본다. 공간 모퉁이마다 초롱불 빛이 반짝일 터이고, 천창의 별들은 은하수 타래처럼 은은한 밤의 정기와 더불어 은빛 윤슬이 물 수면으로 어른거려 작은 손사래에도 물결이 일렁이리라.

하늘의 별과 바뇨*의 천창에 피어난 별들이 함께 어우러져 시간도 공간도 잊은 채, 별 향기에 취해 넋을 잃고 말았으리라.

* 작은 목욕탕이란 이름을 지닌 엘 바뉴엘로El bañuelo의 남서쪽 모퉁이에 있는 출입구에는 화장실이 있는 차가운 방bayt al-barid, 따뜻한 방bayt al-wastani, 뜨거운 방bayt al-sajun 등 로마인의 프리기다리움frigidarium과 테피다리움tepidarium, 칼다리움caldarium에 해당하는 세 개의 작은 방으로 연결되고, 북서쪽 모퉁이에 있는 출입구는 로마의 아포디테리움apoditerium과 동일한 탈의실로 이어진다.

별들과 팔각형 모형들이 있는 바뇨의 천창

또한 비나 눈이 내리는 날이면 여기의 풍광은 참으로 형용하기 어려운 아름다움이 스미어들 듯하다. 천창의 별들이 눈부신 햇살이 아닌 빗줄기가 혹은 흩날리는 눈발이 흘러내려 은은하게 깔려 있는 욕탕의 물 위로 살포시 내려앉겠지.

시시각각으로 변하는 자연의 연출에 따라 이토록 안전하고 안락한 동굴 속에서도 예사롭지 않은 변화를 고스란히 만끽하며, 삶의 다양한 여정을 위해 기도하였으리라.

낮을 거슬러 통과한 그곳엔 어둠이 짙게 깔리고
발밑으로 내려앉은 조각난 햇살을 향해
고개를 들면
하늘 위 별들이 초롱초롱 반짝이고 있었다.

가장 안정된 마음은
아주 밝지도 어둡지도 않은
은은한 어둠 안에 침잠된 침묵으로
꽃을 피우듯
엘 바뉴엘로의 하늘은
저만치서 늘 아름다웠다.

가는 날을 흐르는 물에 띄워 보내고
오는 날을 별빛으로 고스란히 받아내어
사는 날이 향기롭게 하소서.

알함브라, 알 안달루스의 별

바뉴엘로의 중앙에 위치한 가장 큰 따뜻한 방

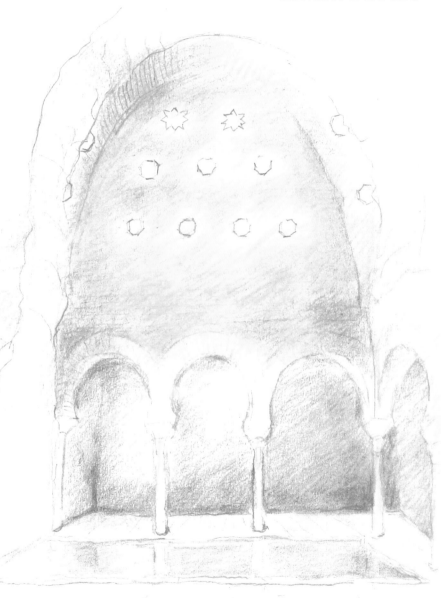

270차A 2024

알바이신의 엘 바뉴엘로를 이야기할 때, '코마레스^{Comares}' 궁과 '사자의 정원^{Patio de los Leones}' 사이 아득한 장소에 있는 술탄을 위한 함만을 빠뜨릴 순 없을 것이다. 목욕탕 내부의 천장 별 모양의 환기구는 물론이고, 외부 천장 또한 도자기로 덮여 내부 연기가 뿌옇게 차오르는 순간, 누군가의 손길에 의해 뚜껑이 벗겨져 맑간 공기들이 순환되는 시스템*이었다.

일반인의 공중목욕탕이 그토록 아름다웠는데, 왕실의 함만은 어떠하였을까. 알함브라의 정수로 꼽히는 '나사리에스 궁전^{Palacio Nazaríes}'에 들어와 그 황홀경으로 눈이 멀 즈음, '아벤세라헤스의 홀^{Hall of Abencerrajes}'과 '두 자매의 홀^{Sala de las dos hermanas}'을 지나, '린다라하 정원^{Jardín de Lindaraja}'에 가까이 갈 때 비스듬히 보이는 빈 공간 너머로 함만을 만났다.

* 뜨거운 방 옆엔 다른 방보다 낮게 설계된 화로와 보일러가 있는 욕조의 서비스 공간이 있다. 이 용광로는 스팀 룸에 뜨거운 물을 공급함과 동시에 뜨거운 공기와 연기도 생성하여, 방바닥 아래의 파이프와 도관을 통해 전달되어 로마의 하이포코스트 시스템과 유사하게 벽을 타고 천장으로 배출되는 시스템이다.

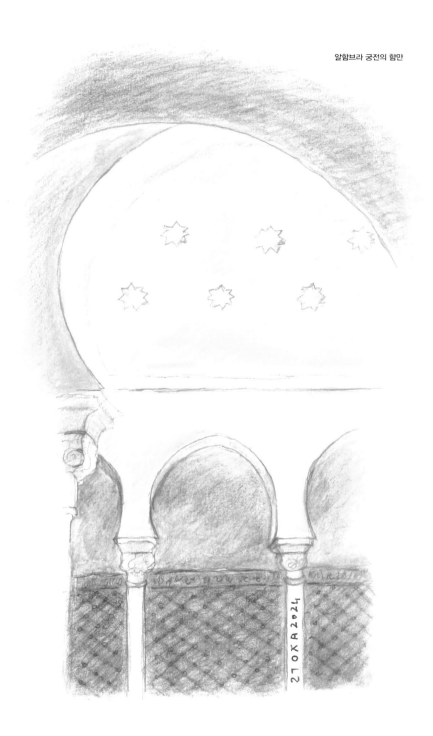

알함브라 궁전의 함만

처음엔 술탄의 함만임을 모르고 경사진 기하학적이고 날렵한 선의 중복이 주는 묘한 신비로움과 벽감에 조각된 빤짝이는 별들의 유혹을 만끽하며 과연 이곳에선 어떤 일들이 있었을까를 상상하였다.

온탕의 침대에 비스듬히 등을 기대고 '린다라하 정원'을 바라다보며, 시시각각으로 흩어지고 사라지는 햇살과 바람의 변화와 더불어 계절의 흐름까지 느끼며 빛나는 초록빛과 소리의 향연을 즐겼으리라.

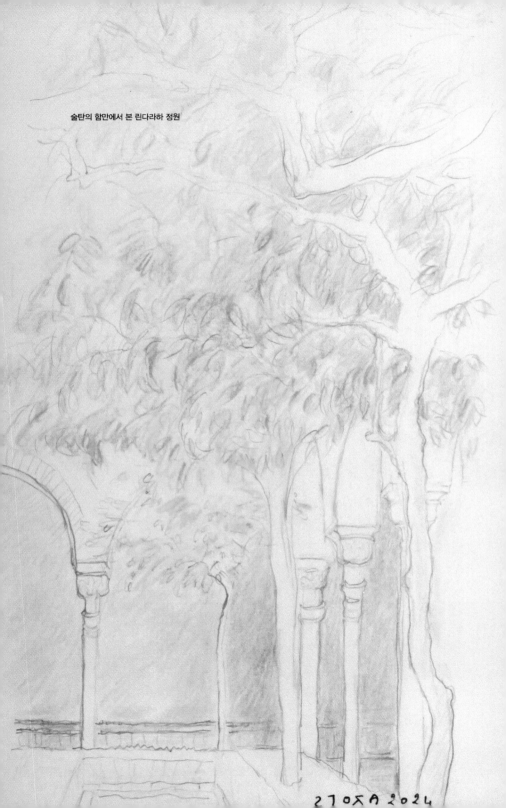

술탄의 함만에서 본 린다라하 정원

2705A 2024

Cinco.
다르 알 오라 궁에서
아이사의 꿈과 그리움을
만나다

처음의 시작과 마지막이 하나의 장소에서 비롯되었음은 우연의
일치일까?

들어왔던 곳으로 회귀하여 다시 그들의 자리로 되돌아가는 그
날, 기쁨과 눈물의 회환이 함께 공존하는 자리로 나지막이 흔들리
는 사이프러스의 움직임만이 고요한 적막감을 깨우고 있었다.

산 미겔 바호 소광장Placeta de San Miguel Bajo을 지나 갈로 골목callejón del Gallo
옆 광장에서 조금 내려가다 보면 옛 이슬람 왕조의 시작과 끝*을 알
려주는 성벽의 흔적을 만난다. 그 성벽을 끼고 11세기 시리드 왕조
Dinastía Zirid*의 첫 번째 궁전이자 나스르 왕조의 마지막 통치자였던 술
탄 보압딜Boabdil, Abdallah Muhammad XII의 어머니인 아이사AIXA la Horra의 궁인

* 711년 이베리아반도로 들어왔던 이슬람 제국은 꼬르도바에서 칼리파 왕국의 시대
를 열었고, 그 이후 세비야에서의 신칼리파 왕국을 거쳐 그라나다에서 나사리따 왕국
(1238~1492년)이 그들 최후의 거점이 되었다.

다르 알 오라 궁^{Palacio de Dar al-Horra: 자유로운 여성의 집}이 골목 깊숙이에서 불현
듯 나타난다.

미처 준비되지 않은 손님을 맞아 허둥대는 이처럼, 가던 발걸음
을 멈추고, 뒤돌아선 그 장소는, 그라나다의 첫 번째 궁전인 동시에
이베리아반도에서 781년간의 긴 머무름에 종지부를 찍었던 그날,
알함브라 궁전을 등지고 떠나며 눈물 흘리는 보압딜을 향해 약한
마음의 아들을 꾸짖었던 아이사가 머물렀던 바로 그 장소*이다.

먼저 좁고 기다란 길목으로 들어서면 환하게 트인 안뜰로 직사
각형 연못이 햇살 받아 빤짝이며 눈앞에 펼쳐진다. 일렁이는 물결
사이로 세 개의 파티오가 엉켜 만들어낸 선들은 규칙적인 듯 불규
칙한 곡선으로 어느 것 하나, 같은 문양이 없는 장식들이 마치 하늘
의 별과 땅의 별, 달과 구름 그리고 바람을 형상화한 상징인 양 숭
고한 우아함에 넋을 놓게 한다. 결코 크지 않은 규모임에도 불구하
고 흡사 소담한 엘 헤네랄리페^{El Generalife} 정원과 나사리에스 궁전^{Palacio}
^{Nazaries}의 일부를 훔쳐보는 듯하다.

* 전통적인 무데하르^{Mudéjar} 양식이 돋보이는 총 2층 건물로 북동쪽 모퉁이에는 3층으로 올
라가는 탑 모양으로 구성되어 있다.

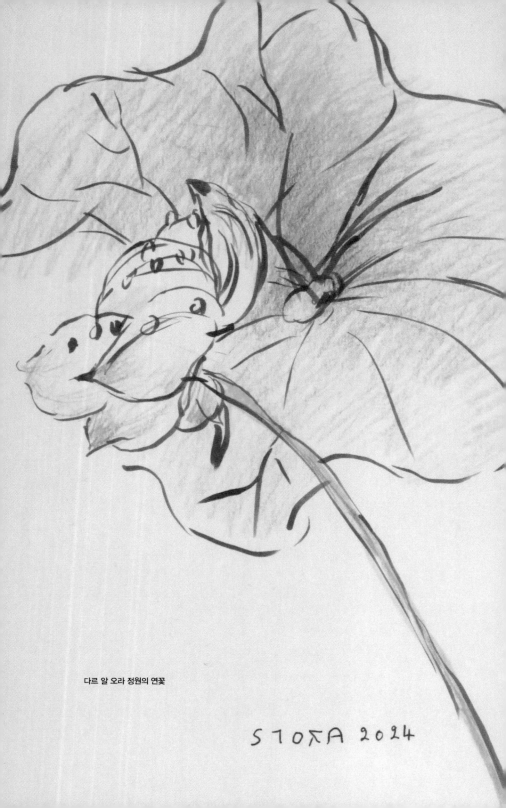

다르 알 오라 정원의 연꽃

STOPA 2024

건물 2층 벽면에 회반죽으로 쓰인 "축복", "행복", "건강은 영원합니다", "행복은 계속됩니다" 등의 아랍어 비문은 마치 단출한 선과 색으로도 화려하진 않지만 충분히 단아한 미를 뿜어내는 춤추는 무희들같이 아름다웠다.* 또한 숨은그림찾기를 하듯 아치 장식들 하나하나 꼼꼼히 살펴보노라면, 모두 살아 숨 쉬는 생명체들처럼 금방이라도 걸어 나와 궁의 비밀스러운 열쇠를 건네주는 듯하였다.

파티오 너머로 넘실대는 알바이신 가옥들과 연분홍 기와의 지붕과 지붕 사이를 비집고 높다랗게 솟아 있는 삼나무, 그 위로 눈 시린 하늘가.

왕비는 왜 붉은 성에 살지 않고 여기 혼자 머물렀을까.**

아버지와 아들, 남편과 아내

가장 믿고 사랑하는 존재들이 서로에게 칼로 대응하는 관계로 전락하며 나스르 왕조는 막을 내리게 된다. 왕권은 쟁탈하였지만, 휘몰아치는 내란으로 외부의 움직임엔 신경을 미처 쓰지 못한 보압

* 천장이 높은 메인 룸은 파티오의 아치 뒤로 11세기 시리드 왕조의 성벽과 북쪽 너머 인근 지역의 전망 감상이 가능한 미라도르가 있다.

** 15세기 이슬람 왕조는 왕위 계승권을 두고 당파가 생겨났으며, 그 배후에는 보압딜의 아버지인 아부 알하산Abu al-Hasan과 그가 총애했던 소라야Zoraya가 있었다. 일찍이 아이샤를 등지고 소라야를 선택한 왕은 아이샤와 사이에서 태어난 보압딜에게 왕위 계승을 하지 않으려 하자, 1482년 보압딜의 반역으로 내란이 시작된다.

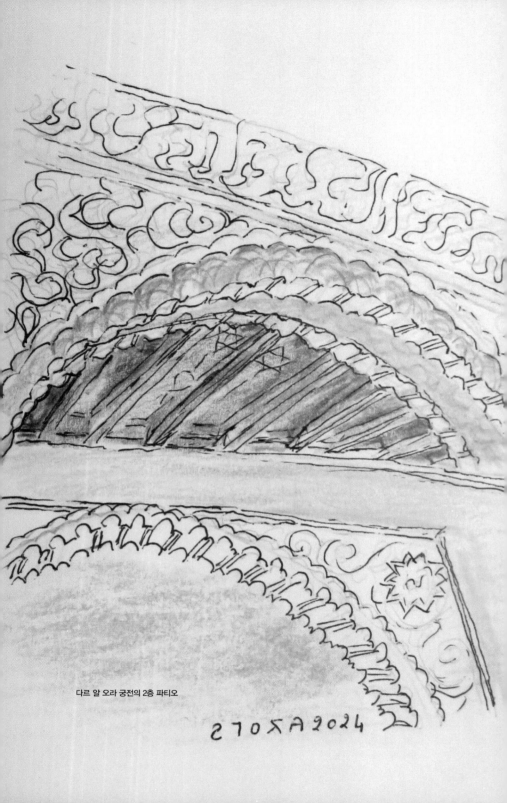

다르 알 오라 궁전의 2층 파티오

딜은 결국 이사벨 여왕과 페르난도 왕에게 알함브라를 넘겨주며 눈물과 한숨으로 한탄의 언덕을 지난다.

> 모든 것이 사라지든 죽든
> 아름다운 것은 영원하며
> 그리움으로 남으리라.

아이사가 떠난 그 자리로 수도원이 들어오고, 은밀하고 아늑했던 정원이 있던 과수원은 은둔자들의 기도 소리로 채워지고, 이제 세계 각국 방문객의 소리로 공간을 메운다.

이런저런 생각들이 머리를 스쳐 나오는 길목 벤치에 앉아, 고개 들어 본 하늘가로 높이 나는 새 한 마리가 아이사의 마음처럼 느껴져 한참을 그렇게 바라다보았다. 어디든 슬픔이 없는 이야기는 없지만, 또한 그 슬픔 뒤엔 언제나처럼 기쁨이 존재하였던 순간들도 있었음을 우리는 잊으며 살고 있는 것은 아닌지….

다르 알 오라 궁에 피어난 백합

STOFA 2024

알함브라, 알 안달루스의
사랑과 꿈의 공간

알 안달루스의 별

꿈은 길고

인생은 짧아

그다음 순간을 읽을 수 없으니

그것이 축복인지 슬픔인지…

내 어찌 짧고 얕은 나의 언어로 알함브라 궁전의 그리움을 감히 표현할 수 있을까….

그라나다에 도착한 그날로부터 알바이신에서 여러 날을 보내며, 먼발치에서 혹은 가까이서 아득히 혹은 선명하게 빛나는 '알함브라 궁전^{Palacio Alhambra}'을 바라다보며 지냈다.

"알 칼라 알 함라^{al-Qaʿlat al-Hamra}", 붉은 성, 알함브라는 다로 강 왼쪽 기슭의 알 사비카^{al-Sabika} 언덕 위에 위치해 있어, 그라나다시^市 서쪽 과 알바이신, 알카사바 인근 지역까지 훤히 관망할 수 있었다.

언젠가 얼마가 지난 어느 날, 문득 그리워질 파란 하늘 아래 펼 쳐진 분홍빛 성채를. 지금 이 순간에도 새삼 알함브라 궁전의 곳곳 에 스민 바람 내음과 청아한 물빛, 그리고 그 사이로 부서지는 햇살 이 그리워진다.

오래전 무어인들의 왕이 머무르며 700년 넘게 그 자리에 있었음 을 앞으로의 세월, 역시 한 치의 의심 없이 그 자리에 있으리라 여 기며 꿈을 좇듯 그 아련한 고귀함을 즐겼으리라.

알함브라, 알 안달루스의 별

9월과 10월이 지나는 길목에서
태양은 여전히 뜨겁고
어지러운 대지의 기운에도
알함브라 궁전의 주홍 빛깔 머금은
붉은색은 찬란히 빛나고 있었다.

무어인의 마지막 왕이 남기고 간
한탄의 눈물이 채 마르기도 전,
상앗빛 하늘을 수놓은 별들은
숨기를 거부한 채
시간을 거슬러 빛나고 있었다.

사이프러스 나무 사이로 부는 바람 소리에도
사자의 정원에 피어난 물의 향연은 계속되고
부서지는 햇살 아래
희뿌연 별들처럼 흩어져 빛나고 있었다.

마르지 않는 그리움처럼
온 사방에서 빛을 내는 무어인들의 별
애써 찾지 않아도
애써 외면하지 않아도
하늘과 땅으로
빛나고 있었다.

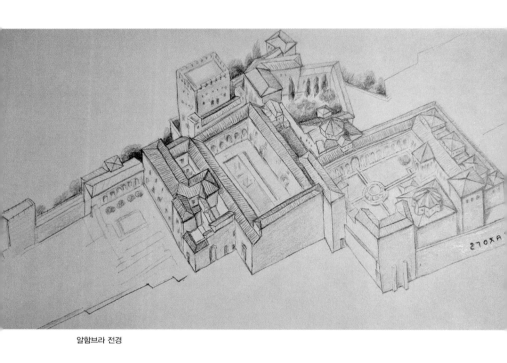

알함브라 전경

Uno.
메수아르 궁에
첫발을 디디다

별, 빛
물, 그리고 바람
그 사이로 불어오는 나무와 꽃의 향기

알함브라 궁전을 떠올리며 머릿결 너머로 떠오르는 단어들이다. 여기 단어들의 나열만으로도 떠나온 곳으로부터 옅은 그리움의 향기가 깊숙이 나의 뇌리에 박혀든다.

돌아와 앉은 나의 자리에서도 밤이면, 낮은 구름을 타고 한산한 바람이 스치는 나사리에스 궁전Palacio Nazaries을 배회하며 타레가의 기타 선율처럼 끊어질 듯 이어지는 흐르는 물길로 아른거리는 햇살을 따라 헤네랄리페 정원 그득 아름다운 꽃들의 향기에 취해 지난 꿈길에서 깨어나곤 한다.

시에라네바다에서 불어오는 서늘한 바람이 사자의 정원에 피어나는 물보라를 간지럽히고, 햇살과 함께 부서지는 윤슬은 술탄의 의자 등받이를 비추면, 어느새 별들로 장식된 천창으로 옮겨가 밤하늘보다 더욱 빤짝이는 장관이 펼쳐진다.

이토록 영롱하고 눈에 모두 담을 수도 없는 고귀한 아름다움은 누구의 생각이었을까?

지구상에 존재하는 다양한 인종들의 개별 조상의 뿌리를 찾으면 어느 누구도 어느 지역도 관계되지 않은 곳이 없듯, 이곳 알함브라 궁전의 역사* 역시 하나의 뿌리로 정리되기에는 너무나 방대한 이야기가 숨 쉬고 있었다.

세비야Sevilla의 알카사르Alcázar 역시 비슷한 연대인 1300년대에 지어진 이슬람 양식의 궁전으로 넓고 안정된 넓은 평지 위에 거대한 정원과 함께 호화로운 색채와 다양한 디자인으로 넘쳐나 아름다웠지만, 눈앞에 아른거리는 알함브라 궁전을 지울 순 없었다. 조선시대의 궁전 역시 궁마다 왕들의 취향마다 건축양식의 선호도마다 조

* 9세기, 그라나다의 사비카 산꼭대기에 있는 '알 칼라 알 함라(붉은 성)는 처음엔 로마인의 군사 진영인 요새로 건설되면서 다로 강에서부터 이곳까지 물을 끌어 올려 수로를 만들었다는 기록이 등장한다. 그 후 그라나다에 머물렀던 초기 시리드Zirid 왕들은 알바이신에 머물렀으며 13세기 나스르 왕조의 첫 번째 왕인 모하메드 이븐 유수프 이븐 나스르Mohammed ibn Yusuf ibn Nasr에 의해 알함브라에 왕궁의 모습이 서서히 세워지기 시작함과 동시에 알함브라의 영광스러운 시대가 열리게 된다.

금씩 다른 매력을 품고 있듯, 같은 이슬람 양식의 궁들이지만 서로 닮은 듯 닮지 않은 모습을 보며 나의 생각은 훨훨 날아 떠나온 알함브라를 눈으로 그리고 있었다.

알함브라 궁전*은 최대한 색과 형태를 절제하고 그 누구도 범접할 수 없는 자리에 자연을 초대한 흔적이 역력하다면, 알카사르는 인간의 수려한 솜씨들로 가득 채워진 공간이라고나 할까.

물론 알함브라 궁전의 구석구석을 밤과 낮의 다채로운 변화를 모두 눈으로 담을 순 없었지만, 그라나다에 머무는 30여 일 동안 난, 결코 알함브라 궁전의 반경을 벗어나기를 거부하였다.

그렇게 며칠 동안 알함브라 주변을 배회하던 어느 멋진 오후, 드디어 이슬람 양식의 꽃이라 불리는 '나사리에스 궁Palacio Nazaríes'에 발을 내딛게 되었다. 수년 전 보았던 그날의 기억과 들뜬 설렘을 잠시 내려놓고, 차분하게 가라앉은 마음으로 초록과 파란, 붉은 빛깔

* 알함브라 궁전은 크게 알카사바Alcazaba와 나사리에스 궁Palacio Nazaríes 그리고 카를로스 5세 궁전Palacio de Carlos V으로 구성되어 있다. 13세기 모하메드 2세(1273~1302년)와 모하메드 3세(1302~1309년) 때 알카사바의 오래된 부분을 보강하고 벨라 탑Torre de la Vela과 성채Torre del Homenaje를 건설하였다. 그리고 다로 강의 물을 운하로 연결하고 궁전과 성벽 건설이 시작된다. 1302년에서 1309년 모하메드Mohammed 3세는 헤네랄리페를 설계·건축 후 머물렀으며, 유수프Yusuf 1세에 의해 1333년에서 1354년엔 나사리에스 궁전, 1350년에서 1360년엔 코마레스 궁전이 축조되었다. 그리고 1362년부터 1391년 모하메드 5세의 두 번째 즉위 때 사자의 정원Patio de los Leones이 축조된다. 카를로스 5세 궁전은 알함브라 궁전의 일부를 철거하여 1526년 르네상스 스타일로 지어졌다. 나폴레옹 지배 기간 동안은 요새의 일부가 폭파되었으며 19세기에 이르러 수리, 복원 및 보존하는 과정이 시작되었다.

타일의 조화로움으로 빚어낸 이슬람 양식의 벽감과 공간의 빛깔들을 음미하며, 알함브라 궁전에서 가장 오래된 메수아르의 홀^{Sala de Mexuar}('통치자를 만나는 장소' 또는 '장관 회의'를 의미하는 아랍어 '마스와르'에서 유래)에서부터 첫발을 디뎠다. 이스마일 1세의 명령에 따라 건설되어 그의 아들 모하메드 5세 때 개조된 이곳은 정의가 집행되고, 행정 업무를 관리하던 왕의 집무실로 두 개의 정원과 함께 메카를 향해 지어진 작은 모스크도 존재했었다고 하지만, 지금은 덩그러니 빈 직사각형 공간들만 가득한 유적지의 모습으로 남아 있을 뿐이다. 그 오래전 술탄이 알바이신이 훤히 내려다보이는 테라스에 앉아 기도와 명상을 하였을 그 순간과 왕을 접견하기 위해 찾아드는 방문객들을 어리는 빛 공간 위에 앉아 경청하였을 왕의 모습 등이 여러 공간 사이에서 나타나다 사라지곤 하였다.

Dos.
코마레스 궁의
정교한 파사드에
반하다

오래된 궁을 지나 '코마레스 궁전$^{Palacio \ de \ Comares}$'을 가기 위한 길목에서, 우리는 두 개의 육중한 문이 있는 파사드Facade*를 만난다. 그리고 눈앞에 펼쳐지는 그전까진 알 수 없었던 기묘하고도 정교한 그래서 더욱 섬세하게 다가오는 파사드의 정경에 숨이 멎었다.

여긴 '메수아르 궁'과 '코마레스 궁'이 분리되는 장소로 마치 북아프리카의 오랜 구역의 메디나처럼, 처음 길목을 들어서면 겹겹이 둘러싸인 건물의 외벽들이 골목을 형성하여 처음의 자리로 돌아오는 길을 잃어버리는 미로와 같은 구조이다. 궁의 내부를 거쳐 또 다

* 코마레스 궁전의 외관은 1369년 술탄의 군대가 알헤시라스Algeciras를 점령한 것을 기념하기 위해 무함마드 5세(1354~1359년/1362~1391년)의 통치 기간에 사자 궁전과 더불어 지어졌다. 자신의 업적을 빛내는 새로운 건축양식을 원했던 무함마드 5세는 그의 아버지 유수프 1세(코마레스 궁전의 건축자) 사망 후 1354년에 즉위하지만, 그의 형제 이스마일 2세와 그의 사촌 무함마드 6세의 음모로 폐위된 후 과디스Guadix로 도망쳐야 했고, 그다음 북아프리카의 페스Fez에 정착하게 된다. 따라서 전문가들은 그가 북아프리카에 머무르는 동안 코마레스 궁전과 사자 궁전의 양식이 탄생된 계기라 본다.

른 외벽을 통과하면 새로운 세계를 연 무함마드 5세의 알헤시라스 전투 승리를 기념한 개선문을 만나는 듯하다.

21세기 첨단 과학기술이 접목된 것과도 같이, '코마레스 궁전' 앞, 왕을 접견하기 위해 기다리며 올려다본 외관 정면의 아름다운 나무 처마 아래로 '축복' 등 개별단어들과 더불어 아랍의 시들(고대 아랍의 시들은 대부분의 경우, 1인칭 여성 단수로 작성됨)이, 어둠을 끝내고 새벽의 빛을 연 왕에 대해, 비문을 읽는 자에게만 말을 건네는 것이 아니라 다른 빛깔의 서체들이 서로에게 말을 걸어 미묘하고도 복합적인 미학으로 온 사방을 울린다고 상상해 보라. 마치 비문의 은유적 상상력은 지각과 인지를 연결하는 다리로 마법과 같은 주문이 여기저기에서 울려 퍼져 아득한 현기증이 느껴졌을 터이다.

하여 그대들이 이곳에 들어서게 되면, 두 귀를 막고, 두 눈을 크게 뜨고 그대들 앞으로 살아 움직이는 시들의 음률을 따라가 보시길 바란다. 비록 아랍어를 전혀 이해하지 못할지라도 열린 하늘 아래 반짝이는 다양한 색상의 시구들을 눈으로 쫓으면 오랜 세월이 흐른 지금도 그때 그 시절의 황홀함을 분명 선사할 것이다.

알함브라, 알 안달루스의 별

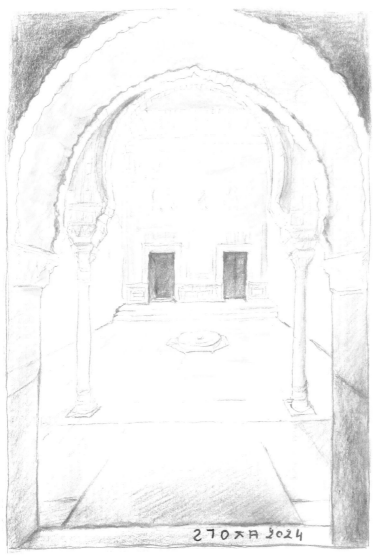

コ70ス月 ?0?4

코마레스 궁전의 파사드

Tres.

예언자의 그림자가 드리워진
아라야네스 정원에 빠져들다

무함마드 5세의 개선문을 지나 '코마레스 궁'으로 첫발을 내디디면, 눈앞에 환하게 펼쳐진, 천국의 꽃을 상징하는 '아라야네스 정원'을 만난다.

궁의 바깥세상에선 상상할 수 없는 정원의 풍광으로 잠시 가던 걸음을 멈추고 정원의 중정에 열린 연못의 물길로 비추어진 '코마레스 궁'의 섬세하면서도 세련된 곡선들의 일렁거림을 멍하니 바라볼 수밖에 없었다. 어느 곡선 하나 동일한 반복성 없이, 그러나 눈에 띄게 벗어난 선도 없이, 불규칙한 곡선의 조화로운 화음으로 세상 어디에서도 찾아볼 수 없는 아름다운 형태를 탄생시키고 있었다. 물줄기가 드나드는 길 역시 날카로운 예언자의 기억처럼 선명한 그림자가 드리워지는 끝으로 부드러운 입김이 살포시 내려앉아 낙하하는 물방울이 결코 쓸쓸하지 않아 보였다.

그토록 단아한 물의 낙하로 인해 부서지는 코마레스의 전경 또한 하늘 빛깔 너머 출렁이는 곡선들의 번짐으로 그 무엇 하나 숨김 없이 있는 그대로의 모습을 비추고 있었다. 하늘을 담은 물색과 그 옆으로 우뚝 서 있는 사이프러스의 연두와 초록빛 그리고 오랜 세월을 함께한 옅은 살구 빛깔의 궁, 붉은 기운과 초록 기운, 파아란 기운들이 모여 기어이 찬란한 별빛을 안겨다 주었다.

　인생은 짧고 예술은 길다 하였던가?

　해 뜨기 전 여명의 순간들은 어느새 황혼의 주홍빛을 기억하게 하듯, 결코 선택할 수 없는 삶의 시작은 또다시 선택하지도 못한 채 삶을 마무리해야 하듯, 이토록 고귀한 기품 있는 아름다움을 언제까지나 함께하리라 여겼던 무어인들의 긴 한숨이 아라야네스 중정을 타고 흐르는 바람결에 실려온다.

　태양이 한창인 시각으로부터 휘영청 밝은 달빛이 물 위로 뜨는 그 순간까지 별들의 속삭임은 이어지고, 인간이 창조한 별천지엔 소담스러운 영혼들의 바람이 줄을 잇는다. 내가 지금 서 있는 '여기로' 달님이 초대되는 사치스러운 꿈을 꾼다면, 두 눈길로 가득 채운 어둠을 뚫고 물 위를 배회하는 달빛과 더불어 하늘의 별들을 마중하는 향연으로 어둠을 물리고 그 자리로 또 다른 밤하늘을 만나게 되리라.

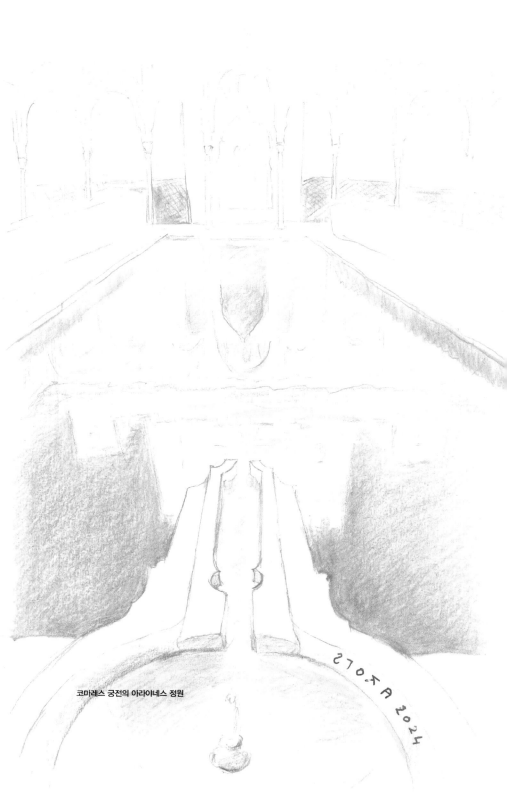

코마레스 궁전의 아라야네스 정원

Cuatro.
코마레스 탑과
그 위로 뜬 보름달과 만나다

자연의 경이로움은 시시각각 예상할 수 없는 변화의 연속으로, 늘 맞이하는 모든 세상의 아침 풍경의 햇살도 바람도 하늘가를 떠도는 구름도 그리고 더 높이 반짝이는 하얀 달의 그림자도 모두 모두 다르게 연출하는 마법의 마술사처럼, '코마레스 궁'을 메우고 있는 수많은 빤짝임들 역시 변화하는 자연의 선율 아래 아름다이 아침을 열고 닫는다.

'아라야네스 정원' 맞은편 각도에서 바라다본 알함브라 궁전의 가장 높은 위치에 있는 높이 45m의 코마레스* 탑은 알바이신 어느

* 'Comares'라는 이름의 유래는 다양한 의견들이 있는데, 첫 번째는 창문을 덮고 있는 스테인드글라스(아마리야)를 가리킨다고 주장하고, 두 번째 의견은 유리가 제작된 말라가의 마을 '코마레스'에서 왔다고 말한다. 그리고 세 번째는 레바논의 작가 아민 말루프Amin Maluff는 아랍어인 '카마르'(kamar: 달)에서 유래했다고 한다. 크리스토퍼 콜럼버스가 1492년 10월 12일 아메리카 대륙을 발견 후 서부를 거쳐 인도를 향한 원정을 가톨릭 군주들에게 확신시켜, 이사벨 여왕이 여행 자금으로 콜럼버스에게 보석을 제공했던 장소 역시 여기 '달의 탑'이라 전해진다.

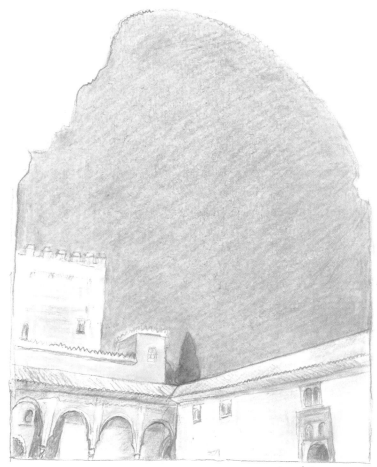

코마레스 탑이 보이는 전경

곳에서도 그 모습이 먼저 찾을 수 있는 곳으로, 아랍어인 카마르^{kamar} '달'에서 유래되었다고 한다. 어렸을 적부터 무심히 그러나 강렬하게 좋아했던 '달'이 알함브라 궁의 코마레스 역시 신비롭게도 '달의 탑'이라는 것이다. 이 얼마나 멋진 일인가!

마침 알바이신에 머무는 그 어느 날, 대보름 달맞이를 할 수 있는 기회를 가지는 행운이 따라주었다. 그날 역시 알바이신 숙소 루프톱에 앉아 환한 대보름 달빛 아래 고고히 그러나 은은하게 존재감을 드러내는 알함브라 궁을 올려다보며, '코마레스 궁'의 '달의 탑' 위로 휘영청 떠오른 보름달이 눈으로 보이는 곳에서부터 그 너머로까지 이동하는 모습을 쫓으며 그 보름밤을 지켰다.

'코마레스 궁'의 '달의 탑'은 보름달과 북두칠성의 반짝임으로 빛나고 달그림자마저 애써 잠 못 드는 그 밤을 난 결코 잊을 수 없을 것이다.

수백 년 머무르며 무어인들의 본향이 되어 온 땅, 척박하고 풀 향기마저 사라진 메마른 곳으로부터, 물과 바람, 식물들이 풍부한 호흡으로 살아 숨 쉬는 생명의 땅, 그라나다를 뒤로한 채 물러나야만 했던 그날의 아픔이 지금도 선명한 자국으로 가슴 한편이 시려온다. 여러 이슬람 문명권의 건축물과 유물들을 보아 왔지만, 알함브라가 품고 있는 고귀한 아름다움을 따라가지 못함은, 아마도 그라나다 왕국을 다스렸던 나스르 왕조만이 간직한 기품 있는 문화예

알함브라 궁과 보름달빛

술의 안목으로 인한 결과물이기 때문은 아닐까 홀로 유추해 본다.

　과연 무어인들은 무엇을 생각하며 무엇을 표현하고자 하였을까…. 마음으로 차드는 생각 뒤로, 통상적인 장식의 요소에서 벗어나 감히 상상을 초월하는 표현기법을 바라다보며 그저 멍하니 두 눈을 크게 뜨고 감탄의 긴 숨소리만 새어나올 뿐이다. 결코 어디에서도 만나지 못한 장식의 기둥과 기둥들을 받치고 서 있는 반달 모양의 아치만 보더라도 그 어느 하나의 곡선도 함부로 조각하지 않은 서로 결이 다른 모양의 불연속성이 만들어낸 균형 잡힌 형태로, 가히 놀라움을 넘어 설레는 창의적 상상력을 불러일으키기 충분하였다.

　하여 이토록 섬세하고 세련되며 성스러운 감성까지 겸비한 건축물로 탄생되어, 또다시 수백 년이 지나고 있는 지금에도 알함브라를 한번 보고 나면 그 누구도 그리움의 사랑앓이를 하지 않을 수 없는 것이 아닐까….

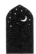

Cinco.

살론 데 로스 엠바하도레스에서
태양과 별이 우주의
일곱 하늘을 깨우다

술탄의 왕좌가 놓인 '대사들의 홀^{Salón de Embajadors}'로 들어서면, 왕좌를 중심으로 뒤편엔 미라도르^{Miador} 양식으로 열린 세 방향의 벽면에 있는 9개의 창문을 통해 빛이 투과되어 모사라베^{mozárabes}(이슬람적인 장식 모티프와 말발굽 모양의 아치와 골조로 된 돔이 특징)를 비추면 마법같이 사방에 퍼져 나오는 빛의 분위기로 왕좌에 앉은 술탄의 모습이 마치 범접하기 어려운 존재에게서 나오는 후광으로 아우러져 두 눈을 뜨고 감히 바라다볼 수 없었다고 전해진다.

천창^{zenith} 또한 수없이 많은 별들이 돔을 촘촘히 장식하고 있음에도 불구하고, 결코 번잡하거나 화려함도 없이 고귀한 아름다움의 정수를 보여주고 있는 이곳으로, 태양 빛이 궁 안으로 쏟아지는 날에는 물빛에 찬란히 일렁이는 윤슬이, 꽃과 꽃잎으로 얽힌 23m 높이의 돔(8,017개의 삼나무)에 새겨진 태양과 별은 우주의 일곱 하늘을 깨운다.

Seis.

파티오 데 로스 레오네스에서
종려나무 숲을 거닐다

　'코마레스 궁전'을 뒤로한 채 돌아서면, 바로 눈앞으로 펼쳐지는 전경으로 다시금 가슴이 벅차올랐다. '사자의 궁전'을 촘촘히 에워싼 124개(1+2+4=7로 종려나무를 상징함)의 대리석 기둥들의 섬세한 세공은 마치 사람이 만든 작품이 아닌, 야자수와 사이프러스 숲을 옮겨다 놓은 착시를 가져다주기에 충분하였다. 감히 그 어느 누가 이곳을 인공의 숲 기둥이라 하겠는가? 태양의 열기를 잠시 피해 정갈하게 가꾸어진 숲속을 산책하는 길을 만난 듯, 나무와 나무 사이로 비집고 들어오는 태양의 그림자를 피해 그 아래로 고고히 흐르는 맑은 샘물의 물줄기를 따라 길을 걸었다. 궁의 거의 모든 바닥은 마치 대지의 온기를 품고 있는 듯, 그 열기와 공기를 순화시키기 위해 곳곳에 자그마한 분수를 중심으로 서로서로 연결된 물줄기로 흐르고 있었다.

　무어인들에 의해 탄생된 간결한 듯 무성히 피어오른 사이프러스

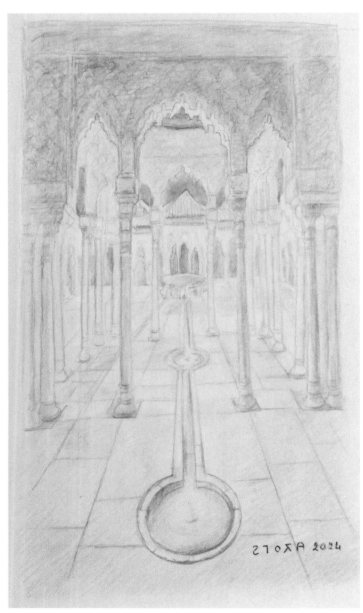

인공의 숲 기둥들과 사자의 분수로 연결된 물줄기

숲으로 태양의 시선에 따라 춤추듯 그림자들이 그림을 그리면, 그 사이사이를 비집고 차 들어오는 햇살의 눈부신 빛 타래로 감히 두 눈을 똑바로 뜨기조차 힘들었다.

발아래 펼쳐진 생명의 물줄기는 하나의 원에서 출발하여 다시 길게 뻗은 물길을 따라가면 또 하나의 원으로 연결된 열십자 형태('사자의 분수'에서 흘러나오는 4방향의 물줄기는 생명의 상징으로 모든 사물의 시작과 끝을 의미하며, 유프라테스강, 나일강, 시란강, 자란강을 가리킴)로 결국 12마리 사자의 분수 발아래로 모이고, 연분홍빛 사자의 궁 입구를 옅은 하늘 빛깔로 물들인다. 그 시절 가만히 귀 기울이면, 맑고 청아한 물소리가 궁 전체를 휩싸고 돌았을 터이다.

지금, 여긴 주인은 가고 옛 기억들만 남루한 곳으로 낯선 방문객들이 자아내는 감탄의 아우성과 소란함만이 가득할 뿐, 그 시절 아름다운 향기와 더불어 춤추듯 영롱하게 빛나던 물소리는 자취를 감추었다.

난 가던 발걸음을 잠시 멈추고, 두 눈을 감고, 그 아름다웠던 시절을 떠올리며 일렁이는 바람결에 기쁨과 슬픔이 함께 엉켜 스미어 옴을 가슴으로 안았다.

마치 기억의 저편에서 들려오는 슬픈 노래가 애절하게 흘러나오고 발끝마다 당겨오는 사연들로 방문객에서 잠시 먼 옛날 먼 나라

의 이방인이 되어 쓸쓸한 추억 뒤에 남겨진 영롱한 빛 타래를 움켜 안고 잊히지 않으려 몸부림치는 이처럼….

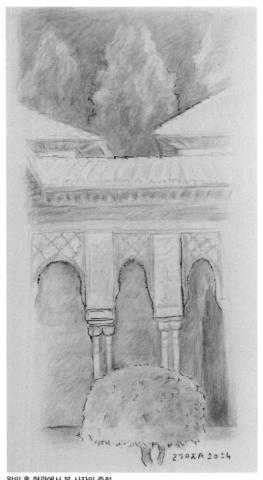

왕의 홀 현관에서 본 사자의 중정

Siete.
살론 데 로스 아벤세라헤스에
쏟아지는 볕뉘에 놀라다

'사자의 분수'를 중심으로 갈라진 네 개의 수로는 동쪽으로 '왕의 홀^{Sala de los Reyes}'이 서쪽 방향으론 '모카라베스의 홀^{Sala de los Mocárabes}', 그리고 남쪽엔 '살론 데 로스 아벤세라헤스^{Salón de los Abencerrajes}'와 북쪽엔 '살론 데 도스 에르마나스^{Sala de las dos Hermanas}' 등 네 개의 주요 홀로 이어진다. 그중에서도 '살론 데 로스 아벤세라헤스'와 '살론 데 도스 에르마나스'는 '알함브라 궁전에서 가장 아름답다고' 회자되는 장소이다.

'살론 데 로스 아벤세라헤스'에 발을 내딛는 순간, 모든 방문객은 일제히 천창을 올려다보며 탄식과 같은 외마디가 자신도 모르게 입에서 새어나옴을 경험하게 된다. 아무도 말하지 않아도 자연스럽게 높은 천고로 눈길이 가닿는 이유는 무엇일까? 한여름의 무더위처럼 찌는 듯한 외부의 기온과는 다르게 서늘한 공기가 휘감아 도는 중앙 홀 내부의 기운과 더불어 그토록 공격적으로 내리쬐는 햇

살이 저 높은 곳으로부터 별빛으로 변신하여 오히려 장엄하고 숭고한 빛 타래의 별뉘를 선사하여 주기 때문이 아닐까.

천상의 아름답고 독특한 모양의 팔각형 별은 16개의 반원형 아치창으로 매 순간 변화하며 쏟아지는 아름다운 조명의 오케스트라 연주로 인해 무한한 하늘의 운행 속으로 휩싸이는 환상에 빠져들게 한다.

정사각형의 '살론 데 로스 아벤세라헤스'는 몰딩으로 장식된 이중 아치를 통해 접근할 수 있는 두 개의 공간으로 구성되어, 술탄의 침실과 함께 회의와 파티 등으로 사용된 공간에는 낮은 테이블, 긴 의자, 아랍식 침대 및 화로가 있었음을 비문이나 시를 통해 확인된다. 그리고 홀 중앙에는 12각형의 대리석 분수가 사자의 정원으로부터 쏟아지는 햇살을 받아 형형색색形形色色의 유리 조각에 반사되어 사계절이 지나는 알함브라 궁전에서 가장 안락한 안식처인 동시에 은밀한 동굴로 연출된다.

지상의 분수 물이 가득 차고 물결이 잔잔해지면, 천상의 모카라베스mocárabes(5,000여 개의 작은 구멍이 뚫려 있는 벌집 모양의 천창)* 돔으로 윤

* 모카라베스mocárabes 혹은 무카르나스 양식은 사각 형태의 홀 모퉁이로부터 돔으로 전환을 시각적으로 해결하기 위해 그라나다의 무슬림 건축가들이 주로 사용하였고, 무한한 모양을 반복하는 일련의 프리즘 석고 섹션으로 구성되었다. 예를 들면, 두 자매의 방Sala de Dos Hermanas의 무카르나스 돔은 1842년 오원 존스Owen Jones에 의해 5,416개의 조각으로 구성되었음을 알 수 있었고, '왕들의 홀'의 천장 역시 같은 형태를 보여준다. 모카라베스 형태

슬이 반사되어 거대한 별빛이 형성되고 하늘의 별보다 더 촘촘히 그리고 거대한 별자리로 은하수처럼 흐르는 별빛들의 모임이 연출되어 올려다보는 그 너머의 밤하늘을 연상케 한다.

'아벤세라헤스'라는 이름이 명명된 연유에 대한 비극적인 이야기들이 몇몇 전해지고는 있지만, 설령 그것이 사실일지라도 하나의 사건에 불과한 것일 뿐, 지금 여기 서 있는 난, 지구의 어느 작은 모퉁이에서 거대한 우주의 흐름을 느끼며 전율하는 손끝으로 별들이 무수히 쏟아지는 은하수 타래 너머 삶과 죽음 그 너머 어디쯤에서 보았음 직한 환영들을 알함브라 궁에서 만난 듯 황홀함을 감출 수 없었다.

마치 무어인들이 남긴 글귀처럼….

알-물크 리-라$^{\text{Al-Mulk li-Llah: La soberanía eterna es de Dios}}$, 영원한 주권은 신에게 있고, 알-바카 리-라$^{\text{Al-Baqa li-Llah: La permanencia es de Dios}}$, 영원성은 신에게 있나니.

가 빛의 효과와 함께 결합되면 동일한 모양으로 조각된 형태들이 각기 다른 모양처럼 보이는 착시가 일어나 마치 실체가 없는 것처럼 보는 이의 감각만 증폭시켰다고 한다. 이슬람 전통에 따르면, 선지자 무함마드는 적들로부터 피난처를 찾아 히라 동굴(메카에서 약 30km)로 들어왔을 때, 거미줄이 기적적으로 동굴 입구를 닫아 추격자들을 혼란스럽게 하여 성 가브리엘 대천사로부터 코란의 영감을 받을 수 있었다 전해진다. 그 후 이슬람교도들은 이 사실에 근거한 종유석 모티브가 10세기 이란에서부터 이스파한의 모스크-막수라에 이르기까지 널리 사용되는 장식적 모티브로 자리 잡았다. 이슬람 관점의 건축에서 반구형 돔은 하늘을 상징하고 그 아래 입방체 벽은 지상 세계를 상징한다.

270人A 2024

'아벤세라헤스의 홀' 돔에서 쏟아지는 별뉘

Ocho.
살론 데 도스 에르마나스에서 플레이아데스성단의 신비를 발견하다

　눈부신 '살론 데 로스 아벤세라헤스'를 지나 바로 옆으로 나란히 있는 '살론 데 도스 에르마나스'로 들어서니, 방금 전 탄성을 자아내게 한 돔의 광경을 다시 만나게 되는 영광을 안았다. '살론 데 로스 아벤세라헤스'와 매우 유사한 구조를 띠고는 있지만, 눈을 크게 뜨고 세세히 관찰하여 보면, 조금 더 넓은 공간과 풍부한 장식이 들어오고, 또한 과수원 정원인 카르멘으로 직접 연결된 점과 위층의 섬세한 나무 격자로 덮인 쿠바qubba 내부로 향한 창문이 있어, 의심할 여지 없이 알함브라 궁전에서 최상의 전망권이 제공됨을 알 수 있었다. 하여 유수프 3세Yusuf III가 이 홀을 '행복한 정원의 메인 돔Main Dome of the Happy Garden' 또는 '알-쿠바 알-쿠브라al-Qubba al-kubra: 광대한 큐폴라'라고 한 연유를 금방 수긍할 수 있었다.

　무어인들의 돔은 형상이 없는 것으로부터 시작하여 하나의 거대한 형상을 생성하고 나아가 그 광대함 속에 무한대의 작은 조각들

이 또 다른 형상들을 생성해 내는 우주공간이었다. 이곳, '살론 데 도스 에르마나스'의 돔 역시 원과 정사각형의 구성을 기반으로, 8개의 별이 있는 8개의 바퀴가 초기 형상 주위에 나타나 평면에서 무한대로 확장되어 기하학적으로 균형 잡힌 16개의 별을 형성하고 있다. 이븐 잠라크Ibn-Zamrak의 시에 의하면 '우주의 의미를 담고 있는 돔의 천체는 궤도를 따라 움직이기에 밤낮으로 모습을 바꾼다'고 하였듯, 밤에는 빛과 어둠의 일일 주기와 별자리의 위치 변화를 반영하여 회전하는 돔으로 형상화하였다고 한다.

별이 빛나는 밤하늘을 세상의 모든 아름다움에서 가장 으뜸으로 사랑한 무어인들. 짙은 어둠 속에서 은은한 빛으로 밤하늘을 수놓아 밝히고 늘 새로운 탄생과 소멸이 공존한 운행을 사랑한 그들은 지상의 하늘에서 하루에 단 2초도 같은 모습을 보이지 않고 매번 조금씩 변화하는 별의 흐름으로 돔에 구현하였다. 마치 사랑하는 사람의 모든 것을 자연스럽게 닮아가듯….

하늘 별의 반짝임을 지상의 하늘인 돔에 마치 초목의 지붕을 연상시키고 빛의 평면이 변화하는 생동감을 연출하여, 시간의 흐름 따라 찬란한 진주처럼 영롱하게 아른거리다 때론 쏟아지는 빛 타래가 연주되어, 한참을 올려다보고 있노라면 겹겹의 연결된 수많은 조각들 사이사이로 투명하게 빛나는 색색깔로 인해 마치 내 몸이 하늘 속으로 빠져드는 환상에 빠져들었다.

눈으로 보는 아름다움과 더불어 코끝으로 스며드는 매혹적인 향기로움 그리고 은은하게 울려 퍼지는 물소리… 이 모든 것이 함께 어우러져 만들어내는 아름다움이 바로 천상의 아름다움이라 할 수 있지 않을까….

지금의 난, 그 찬란한 지상의 별빛을 만날 수 없듯, 이곳 '알함브라 궁' 안뜰에서 밤하늘에 고요히 울려 퍼지는 별빛의 행렬을 바라볼 순 없지만, 무어인들의 별빛은 어두운 밤이 찾아오면 조용히 하늘의 별들에게 자리를 내어주고 어둠이 물러 나간 그 자리로 그들의 별들을 심어 그리운 이를 기다리듯 밤하늘의 별들을 그리워하였으리라.

떠오르는 별의 운행을 사랑하여 돔으로 하늘 자리를 마련하였음에도 모자라 궁의 벽면마다 별을 사랑한 마음을 절절히 표현한 이븐 잠라크의 카시다qasida(아라비아에서 발전하여 이슬람 시대를 거쳐 현재까지 지속되고 있는 아랍 시의 한 형식. 단일 각운이며 60~100행으로 정교하게 구성된 송시로, 시문학에서 고귀한 양식 중 하나로 여겨짐)* 24구절(句節)의 아스트랄astral(별 모양의 혹은 별나라의 등 환상적이란 의미의 영적 세계라는 형용사) 및 우주적 상징시(詩)들이 아름다운 안달루시아 필기체 문자로 새겨져 있다.

* 알함브라 궁전의 내벽은 "오직 신만이 승리자이다"(나스르 왕조의 창시자인 자위 벤 지 르리의 글)와 같은 문장이 포함된 필기체 및 쿠픽체 글과 그라나다 궁정 시인 세 명의 시로 가득 차 있다. Ibn al-Yayyab(1274~1349), Ibn al-Jatib(1313~1375) 및 이븐 잠라크(Ibn Zamrak: 1333~1393)는 왕실 총리 및 총리의 비서를 지냈으며 당대 가장 뛰어난 시인으로 평가되고 있다.

'나는 아름다움으로 장식된 정원입니다. 당신이 나의 아름다움을 보아줄 때 나의 존재는 의미를 드러낼 것입니다(Yo soy el jardín(ana al-rawd) que con la belleza ha sido adornado, contempla mi hermosura y mi rango te será explicado).'

'그곳에는 그를 보호하는 다섯 개의 플레이아데스^{Pleiades}*가 있으며, 그 안에서 나른한 바람은 숭고해집니다(Cinco pléyades que lo protegen tiene, y la lánguida brisa en él sublime se vuelve).'

'거기에는 비할 데 없는 눈부신 둥근 돔이 있고, 그 안에 숨겨진 아름다움이 드러나게 될 것입니다(Allí está la espléndida cúpula, sin igual, cuya belleza oculta y manifiesta verán).'

'오리온별이 손을 내밀어 인사를 하면, 보름달이 그에게 다가와 말을 건넵니다(Orión le tiende la mano para saludarla, y la luna llena se le acerca para conversar).'

'밝은 별들이 그 안에 머물기를 원하니, 하늘은 돌기를 멈춥니다 (Las brillantes estrellas quieren quedarse en ella, dejando en el cielo de girar).'

* 플레이아데스^{Pleiades}: 바빌로니아의 항성 일람표에서는 플레이아데스를 "물"(MUL)이라 했다. "물"이란 "별 중의 별"이란 의미로, 황도대 순서의 가장 앞에 위치했는데, 이로써 플레이아데스성단이 기원전 23세기경에는 춘분점에 가까운 위치에 있었음을 알 수 있다. 이슬람 학자들은 플레이아데스(아스 수라야)가 쿠란의 나짐 수라(장)에서 언급되는 별이라 추측하고 있다.

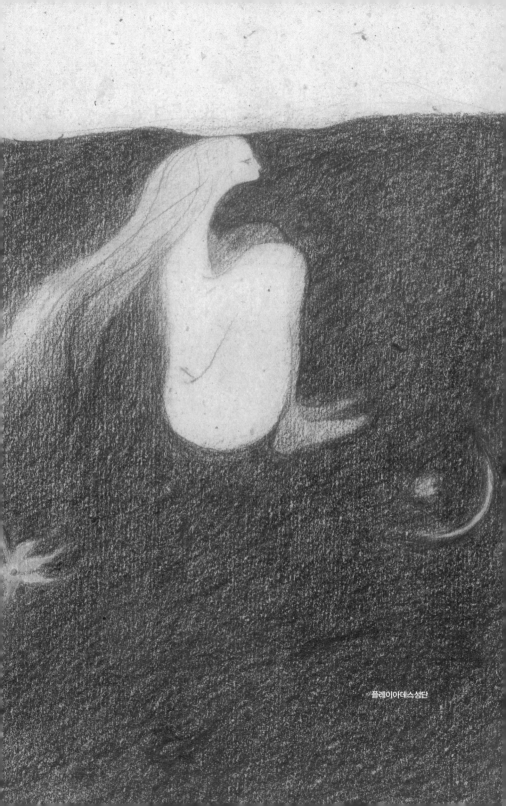

플레이아데스성단

'우리는 만남의 공간으로 이보다 더 웅장하고 시야가 맑게 트인 궁전을 본 적 없습니다(Nunca vimos palacio de más suprema apariencia, de más claros horizontes, ni con más amplio lugar de reunión).'

'우리는 이보다 더 기분 좋은 푸르름과 향기로운 공간, 달콤한 과일이 가득한 정원을 본 적이 없습니다(Nunca vimos jardín de más agradable verdor, de más aromáticos espacios, ni de más dulces frutos).'

이븐 잠라크 시인 역시 알함브라 궁의 다른 어느 곳에서도 여기만큼 예술과 자연이 완벽하게 조화로운 장소는 없음을, 그리고 별 중의 별, 육안으로 가장 밝게 빛나는 플레이아데스성단과 카르멘 정원으로 스미듯 번지는 오리온성좌와 보름달빛의 춤추는 그림자 아래 세상 모든 근심과 불행은 근접할 수 없는 성역이 됨을 노래한다.

달과 별빛 아래서 서로의 생각을 우아한 아랍어로 자유롭게 이야기 나누기를 즐겨 했던 무어인들의 모습은 대부분 검은 머리카락에 하얀 피부를 가진 유순한 성격이었다고 전해진다.*

* "그라나다의 포로", Ibn al-Khatib, 모하메드 5세 시대의 그라나다.

Nueve.
비밀의 정원 린다라하에서
사이프러스의 손길을 느끼다

이른 아침부터 시작된 알함브라 궁과의 해후는 점심나절을 훌쩍 넘기고서야 '나사리에스 궁전'의 '코마레스 궁'을 돌아 사자의 정원을 중심으로 만난 벅찬 감동의 '살론 데 로스 아벤세라헤스'와 '살론 데 도스 에르마나스'를 지나, 일반인들에게 개방된 마지막 공간인 린다라하 정원Jardín de Lindaraja으로 가는 길목으로 접어들었다. 방문객에게 주어진 시간의 한계로 인해 육신은 앞으로 내딛는 발걸음에 어쩔 수 없이 무게가 실리지만, 마음의 눈길은 뒤를 돌아다보며, 방금 지나온 그 눈부심이 벌써 그리워짐은 어찌할 수 없었다. 마치 술탄 보압딜이 알함브라 궁을 등지고 그라나다를 떠나며 하염없이 뒤돌아 한숨지었던 그날의 슬픈 기억처럼….

'아이사 집의 눈Ayun Dar Aisa'에서 유래된 '린다라하 정원'은 '다락사의 정원Jardines de Daraxa' 또는 '오렌지 나무 정원Jardín de los Naranjos' 그리고 '대리석 정원Jardín de los Mármoles'으로도 불렸다.

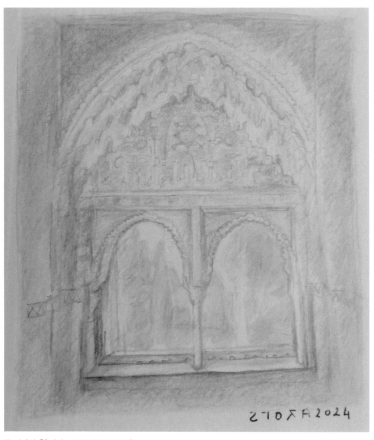

두 자매의 홀' 테라스로 본 린다라하 정원

울창한 사이프러스 나무와 오렌지 나무가 여섯 개의 화단을 둘러싸고 있고, 시절마다 계절 꽃들이 선홍 빛깔과 붉은 노을 빛깔, 노란 빛깔과 하얀 빛깔들이 연초록 빛깔과 어우러져 코끝으로 스며들어오는 향기와 더불어 눈으로도 그 신선하고 황홀한 향기가 번져들어옴을 느낄 수 있는 정원.

그곳이 알함브라 궁전의 정원이다.

정원 자체만으로도 충분히 카르멘의 정수를 보여주지만, 무엇보다 '두 자매의 홀' 내부 테라스에서 살짝 본 정원은 그야말로 꿈길의 환희로움을 안겨다 준다. 무카르나스 형태를 띤 작은 세 개의 아치에 장식된 반원형의 꽃 줄무늬 아치의 발코니를 향해 한 걸음 한 걸음 내딛는 발걸음마다 스미듯 번져 들어오는 빛 타래로 초록 향연이 펼쳐져 마치 또 다른 세계의 공간을 훔쳐보는 듯한 설렘과 동시에 금방이라도 사라져 버릴 것 같아 오히려 두려움마저 엄습하였다.

바깥공기의 뜨거운 열기에도 불구하고 서늘한 테라스의 풍경은 붉은 빛깔과 푸른 빛깔이 어우러져 보랏빛 광채를 뿜어내는 몽롱한 공기 빛깔과 더불어 깊숙한 공간 너머엔 꼿꼿하게 하늘 향해 뻗어 있는 사이프러스의 싱그러움으로 둘러싸여 만들어진 그늘로 신비로움이 깃든다.

STOXA 2024

알함브라 궁전 정원에 핀 꽃무리들

영원한 머무름이 허락되지 않는 공간,

그러기에 더욱 애절한 마음

흐르는 시간 너머 언제나 기억할 것임을

믿어 의심치 않지만,

영혼의 푸른 불빛과

마지막 타는 촛불의 눈물로 퇴색되어

결국 그 무엇 하나 남김없이 사라져 가리라.

사막의 오아시스처럼, 마르지 않은 물줄기로 나무의 뿌리와 뿌리로 흐르는 분수를 대지와 나란히 구현한 나스르 왕조의 정원에 16세기 카를로스 5세$^{Carlos\ V}$는 주랑과 중앙에 위치한 아름다운 르네상스 분수를 중심으로 노송나무와 울창한 회양목 울타리, 사이프러스 나무, 오렌지 나무의 비대칭 앙상블을 연출하여 정원의 안뜰로 빛이 반사되면, 파빌리온pavilion을 통해 인접한 홀로 부드럽게 스며들게 하였다.

분수의 물 위로 떠다니는 빛나는 투명한 지중해 낮빛은 청아한 초록 물결과 바람을 만들어내고, 어두운 밤이 오면 어디에선가 찾아온 요정들의 맑은 속삭임에 튕겨지듯 흘러내리는 물소리는 고요한 적막을 깨고 천국의 꽃이라 불리는 아라야네스의 은은한 향기로 가득 채워지리라.

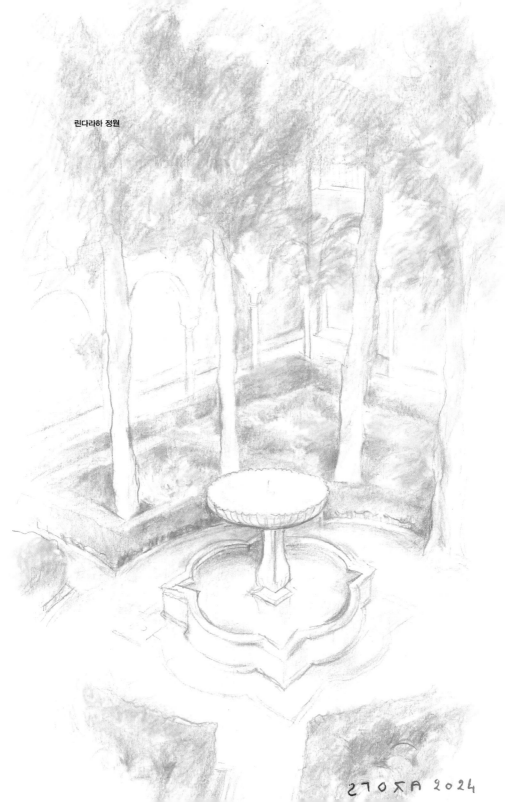

린다라하 정원

태양의 뜨거운 열기로 그림자마저 삼켜 버리는 낮으로부터 달빛의 정령들이 내려오는 충만한 밤이 올 시간이 가까워지면, 잠시 잃어버렸던 그림자도 돌아와 어스름한 불빛 따라 알함브라의 뒤안길로 산책을 나섰다.

수많은 관광객들의 웅성거림과 더불어 부산한 발자국 소리들이 뜸해지고, 지는 노을빛으로 더욱 붉은 선홍빛으로 바래진 알함브라의 뒤안길은 고적하고도 슬픈 여인의 노랫가락을 떠올리게 하였다. 마치 그곳에서는 무어인들의 신비로운 별빛으로 시간과 기억의 흐름이 정지된 듯이. "과거는 사라지지 않고 우리의 기억 속에서 변형된다"고 이야기한 보르헤스의 글귀처럼.

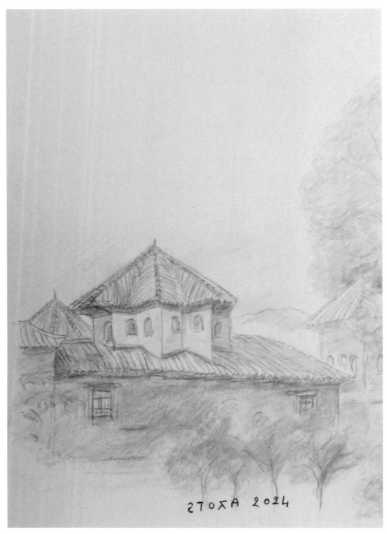

270XA 2024

알함브라 궁전의 뒤안길

Diez.
물과 꽃의 정원 헤네랄리페에서
천국의 향기를 맡다

"그들을 위해 천국이 있고 그 밑으로 강물이 흐르리라." (코란 2: 25절)

알카사바의 벨라 탑Torre de la Vela 위에 올라 저 멀리 바라다보이는 사이프러스의 길고 장엄한 행렬이 끝나는 즈음 초록 숲으로 둘러싸인 웅장한 하얀 건물이 눈길을 사로잡는다. 아마도 알함브라의 구조상 어렴풋이 모습을 드러내고 있는 그곳은 술탄의 여름 별궁이자 낙원을 의미하는 헤네랄리페이리라.

'천국'이 존재한다면, 과연 어떤 모습을 하고 있을까? 모든 인류에게 '천국'의 의미는 동일한 상징성을 지니고 있을까? 지금 우리가 서 있는 이곳이 '지옥'이라 여기는 순간, '천국'은 더욱 확실하게 우리들의 눈앞에 펼쳐질까? 지금이 '행복'하다고 느끼는 순간, '불행'에 대한 상상은 저 멀리 떠나버리지만, 그 반대가 될 경우, 우리는 재빠르게 현재에는 존재하지 않는 '그 어떤 행복'을 추구하며 상

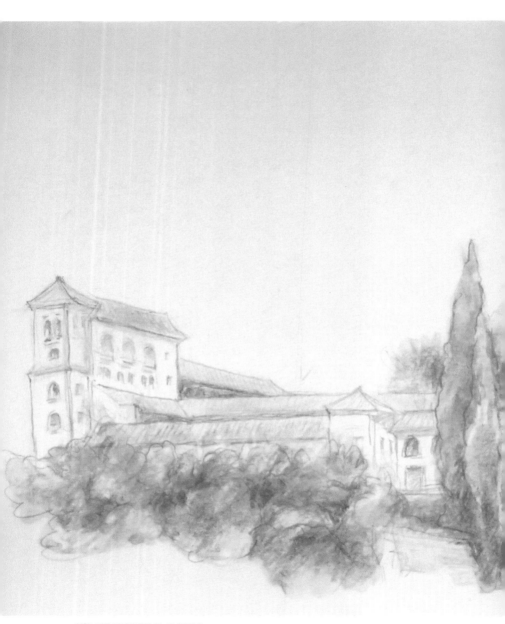

알함브라를 벗어난 동쪽 끝, 헤네랄리페

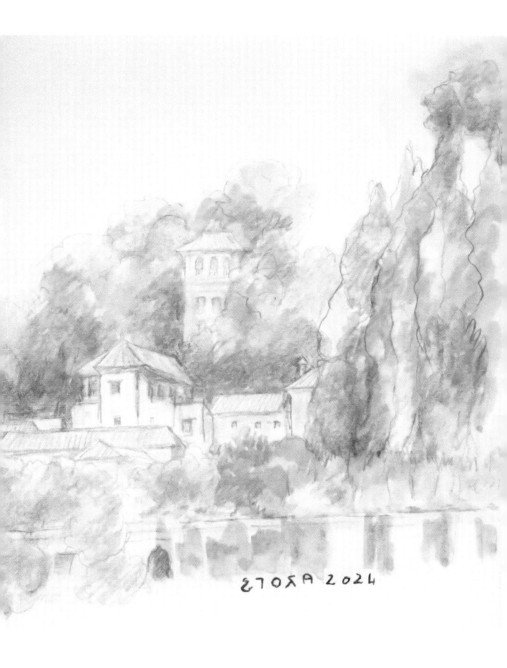

ξΤΟΣΑ 2024

상하질 않는가.

　'천국'을 재현하고자 한 무어인들, 그들의 '천국'은 황금으로 뒤덮인 탐욕의 산물이 아닌, 늘 푸르고 맑은 연두 빛깔과 초록 빛깔의 나무와 온갖 아름다운 빛깔과 향기를 뿜어내는 꽃들이 숨 쉬는 정원에 마르지 않는 물줄기가 있으면 그곳이 '천국'이었나 보다.

　알바이신이 내려다보이는 쎄로 델 솔^{Cerro del Sol: 태양의 언덕을 뜻함}의 능선을 따라 넓은 면적으로 에워싸인 헤네랄리페의 원모습은 거대한 회양목, 장미, 카네이션, 패랭이꽃 덤불, 버드나무부터 사이프러스 나무로 우거진 정원과 오렌지 나무와 올리브 나무 등이 허브 향기로 가득 채워진 과수원 그리고 왕들의 사냥터가 있었다.

　코마레스 궁전을 축조하기 전, 이슬람 정원의 특징인 물과 정원수가 아우러진 경관을 재현한 술탄의 여름 별궁으로 무슬림 왕들이 여름철 궁중을 떠나 한가로운 시간을 보내기 위해 지어졌다. 코마레스 궁보단 소박하지만 알바이신의 정경을 함께 품고 있는 넉넉한 여유로움과 더불어 여름 별궁답게 막힌 공간 없이 하늘과 땅이 더욱 가까이 느껴지는 어울림의 하모니로 "비교할 수 없이 아름다운 정원" 그리고 "가장 고귀한 정원"으로 지금까지 회자되고 있다.

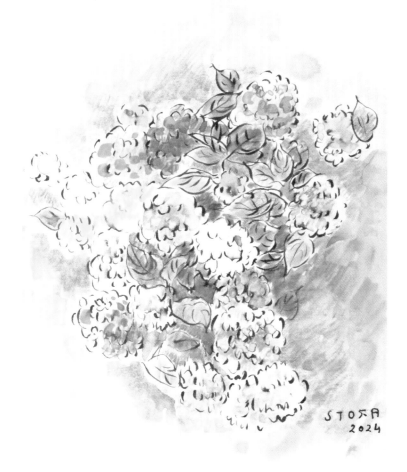

헤네랄리페 정원에 핀 꽃들의 향연

아랍어의 '히난 알아리프Yannat al-'Arif'(건축가의 정원)에서 유래된 헤네랄리페는 말 그대로 초록으로 무성한 아름다운 숲과 그 사이를 촘촘히 흐르는 물줄기가 휘감아 돌고 있어 어느 공간에서도 흐르는 물줄기의 맑은 노래를 들을 수 있다.

나사리에스 궁전에선 헤네랄리페를 볼 수 없지만, 쎄로 델 솔 언덕의 경사진 지형을 그대로 살려 지어진 여름 별궁과 정원으로 가는 길목 어귀 어귀마다, 알함브라가 조금씩 멀어져 가며 다양한 각도의 햇살과 공기 결 따라 옅은 주홍 빛깔에서 붉은 빛깔을 띠며 고즈넉함을 더한 정경을 감상할 수 있었다. 그렇게 알함브라를 벗어나 동쪽을 향해 걷다 보면, 원래는 네 개의 카르멘이 길게 연결되어 있었던 길에 붉디붉은 석류나무를 비롯하여 계절 꽃들과 나무들이 잘 정돈되어 아름다이 길을 열어준다. 그리고 길고 곧게 뻗은 사이프러스의 행렬이 기꺼이 반겨주는 시점으로부터 헤네랄리페 정원에 발을 디뎌 놓게 되는 순간이 시작된다.

높고 기다란 사이프러스 나무들로 둘러싼 울타리 안으로 들어가면, 낮게 깔린 바닥의 분수에선 맑은 샘물과 같은 물줄기가 쉴 없이 흐르고, 그 양옆으론 다양한 계절 꽃들이 서로 엉키어 빛깔을 뿜내며 조화를 이룬다.

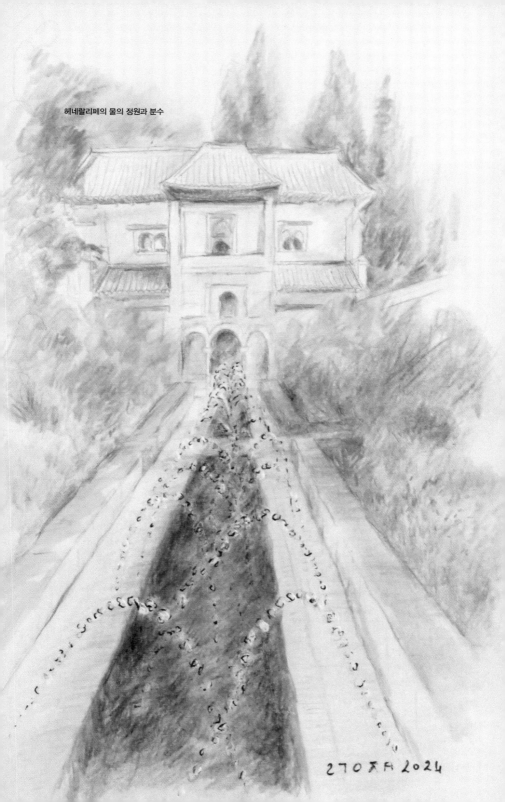

헤네랄리페의 물의 정원과 분수

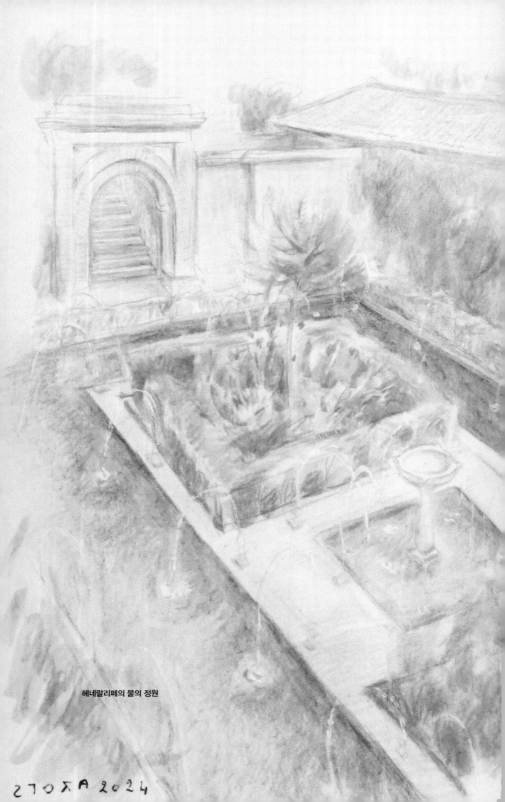

헤네랄리페의 물의 정원

헤네랄리페는 궁전이 주인이 아닌 물과 나무, 향기로운 계절 꽃들과 허브 그리고 하늘과 알바이신이 주인공의 자리를 메운다. 쎄로 델 솔의 능선을 따라 동서 방향으로 길게 축조되어 7층 중정형 테라스엔 이슬람 전통에 의한 물길과 분수로 구성된 정원을 조성하였고, ㄷ자형의 크고 작은 전각들이 담이나 회랑으로 서로 연결되어 있다.

있는 그대로의 자연과 어우러진 초록 숲속에 지어진 건축물은 궁의 공간보다 무어인들의 전통 정원의 모습과 아름다운 물길의 운행, 과실수와 나무, 허브들이 춤추는 정원으로 열린 공간, 이곳 물의 정원에 피어오르는 은은하면서도 잔잔한 물방울의 행렬과 더불어 때론 깊은 바닷속 울렁이며 물결치는 소용돌이까지 섬세하게 연출되고 있는 모습과 소리에 심취하여 생생한 기억을 담은 타레가의 기타곡 〈알함브라 궁전의 추억〉이 정갈하게 울려 퍼진다.

헤네랄리페의 어느 공간에서도 물줄기의 향연은 이어지고 계절의 흐름 따라 피고 지는 꽃나무들의 화려한 외출은 맑고 투명한 물줄기를 더욱 돋보이게 한다. 물의 정원 안에 또 하나의 작은 물의 정원이 겹쳐져 어느 방향으로 고개를 돌려도 보이는 물의 오케스트라는 감미로움과 더불어 터치된 적 없던 태고의 숨결이 가슴 깊이 파고들었다.

물의 정원에 넋을 잃고 있노라면, 어디에선가 스미듯 다가오는 초록빛 시선들이 잔바람 속으로 손짓함을 느끼며 고개를 돌리면, 향긋한 내음과 함께 이중으로 겹쳐진 파빌리온은 벽도 유리창도 없이 외부 공간과 소통할 수 있는 테라스로 형성되어, 알바이신의 아득한 정경이 그림처럼 들어온다. 평정심의 배려로 눈을 뜨면, 내가 가진 '아름다움'을 기꺼이 나눌 수 있듯, '천국'에 닿은 무어인의 풍요로운 마음은 모든 무어인들에게 헤네랄리페의 '아름다움'을 개방하였던 것이다.

그리고 난 무어인들의 '천국'을 태양 빛 강렬한 낮과 더불어 별이 은은히 빛나는 밤하늘 아래 방문하게 된 영광을 안았다.

알함브라, 알 안달루스의 별

신윤재 2024

헤네랄리페 물의 정원 테라스에서 본 알바이신

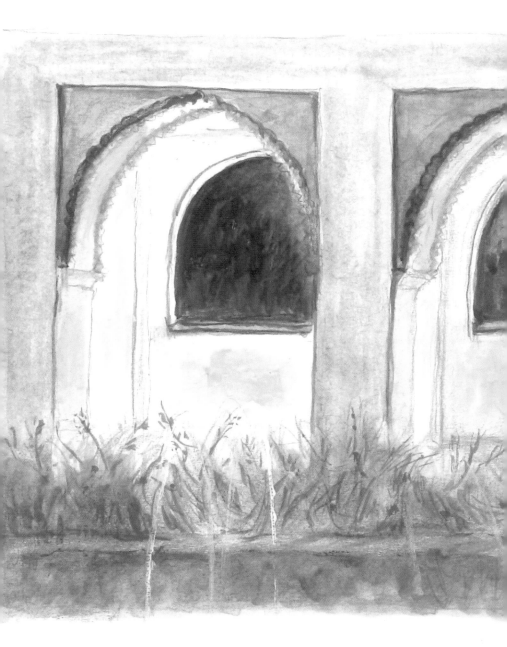

헤네랄리페 물의 정원 옆, 밤의 테라스

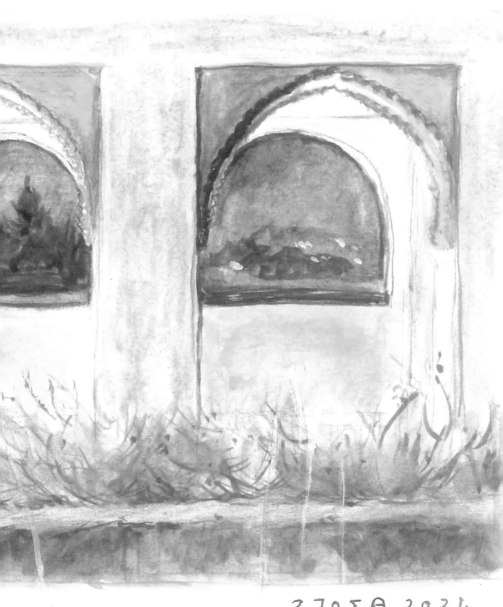

ZJ0XA 2024

알함브라 궁전의 추억

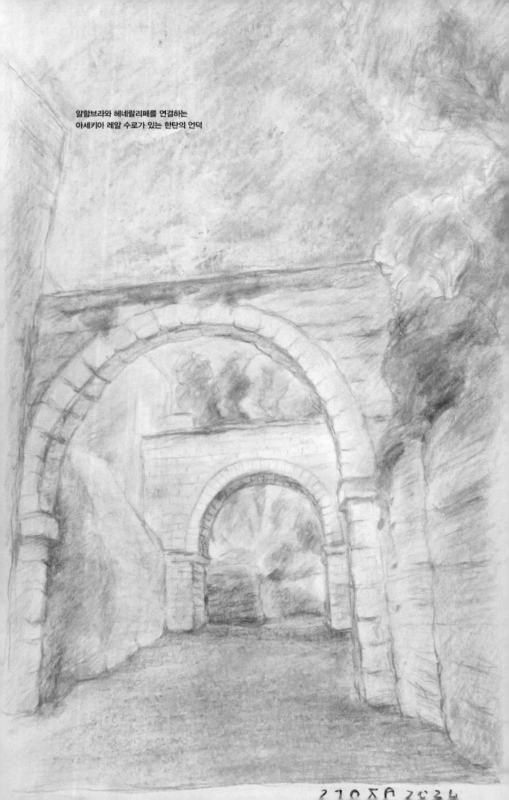

알함브라와 헤네랄리페를 연결하는
아세키아 레알 수로가 있는 한탄의 언덕

　우리네 삶의 이야기는 시작과 동시에 끝을 향해 가기 마련이다. 하지만 모질고 슬픈 이별이 닥치면 이 '순간' 살아 있어도 느닷없이 겪어야 하는 고통으로 짓눌린다. 하루의 시간은 수십 년간 묵은 납덩어리로 변해 도저히 두 발로 일어나 걸을 수조차 없으리라.

　1492년 1월 2일, 자신의 탄생과 삶이 고스란히 밴 알함브라를 뒤로한 채, 정처 없는 발걸음을 내디뎌야만 했던 무어인들의 왕, 나스리드 에미르 보압딜^{Nasrid Emir Boabdil}(1464~1527년)의 마지막 여정을 찾아 나섰지만, 정확하게 어떤 방향으로 그라나다를 떠났는지 알 수 없었다. 난 슬픔의 상처들로 얼룩진 여러 갈래의 길들을 탐색하며 여러 날을 헤매었다.

　'파세오 데 로스 트리스테스(슬픈 이들의 길)^{Paseo de los Tristes}' 끝에서 시작되는 길을 오르면, '한탄의 언덕^{Cuesta del Rey Chico}'이 나타난다. 알함브라와 마지막 이별을 고한 보압딜이 떠난 길로 전해지는 이곳은, 헤네랄리페 입구와 수로의 큰 아치 아래로 이어진다.

그러나 '한탄의 언덕'은 보압딜이 알바이신으로 탈출했던 경로에서 유래된 이름이다. 전설에 따르면, 그의 어머니 술탄 아이사Aixa는 보압딜에게 그의 아버지 물레이 하센Muley Hacen과 형제 사갈Zagal이 그를 살해하려 한다고 경고했고, 그는 이 길을 통해 도망쳐 반군에 합류했다고 한다. 또한 이 길은 수 세기 동안 묘지로 향하는 '죽은 이들의 언덕Cuesta de los Muertos'이었으며, 한때는 '풍차의 언덕Cuesta de los Molinos'으로도 불렸다.

경사진 길목으로 발을 내디디면, 먼저 가느다랗게 휘어진 비탈진 골목길이 고개를 내밀지만 곧이어 뜻밖에도 넓고 한적한 길이 펼쳐진다. 마치 태양의 시선으로부터 숨은 공기층으로 죽음의 그림자가 내려앉은 듯 서늘하였다.

여기는 방문객들의 발길조차 뜸한 곳이었다. 깊은 암초록 빛깔의 나무들이 길을 감싸 안아 공기는 묵직하게 가라앉아 있고, 그 사이를 비집고 들어오는 새들의 낮은 지저귐만이 적막을 깨웠다. 하늘은 드높고 깊어, 마치 내 몸이 둥글게 말려 하늘을 향해 떠오르는 듯한 기분을 지울 수 없었다. 알함브라 궁전의 화려한 앞모습과는 사뭇 다른, 어딘지 모를 슬픔 같은 안식이 흐르고 있었다.

그라나다 왕국의 종말은 1483년, 코르도바의 루세나Lucena 전투에서 시작되었다. 이 전투에서 술탄 보압딜이 승리했다면, 그리고 15

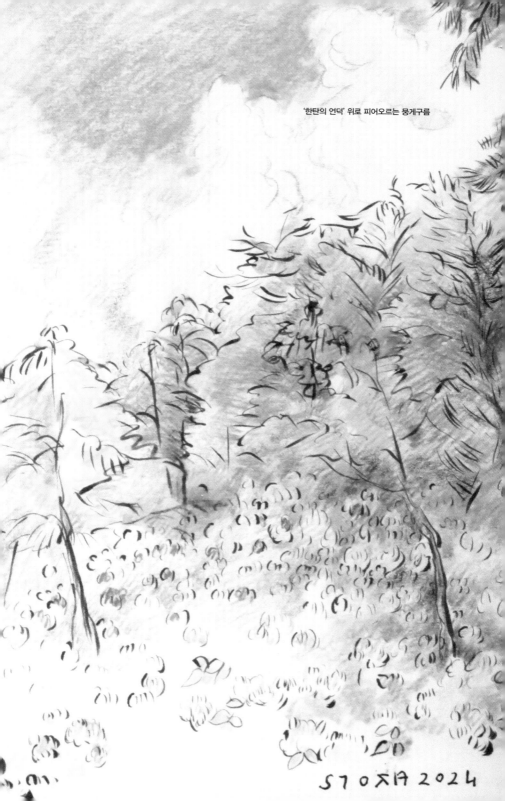

'한탄의 언덕' 위로 피어오르는 뭉게구름

일 동안 토레 델 모랄^{Torre del Moral: 모랄 탑}에 감금되지 않았다면, 역사는 지금과 사뭇 다른 방향으로 흘러갔을지도 모른다. 그러나 그는 석방되는 대가로 그라나다 왕국의 종말을 받아들여야 했다.

1492년 1월 2일, 마지막 무어왕은 알카사르 델 헤닐^{Alcázar del Genil}* 에서 가톨릭 군주들에게 결국 그라나다의 열쇠를 건네준다. 알카사르 델 헤닐은 아부 사이드 궁전^{Abu Said Palace}으로도 알려진 곳으로, 13세기에는 궁궐 휴양지로 사용되며 대규모 연회가 열렸던 장소였다. 연못과 분수로 둘러싸여 있는 이곳은 마치 페르시아 키오스크 궁전을 연상시킨다.

> 별이 뜨는 동쪽 하늘에서,
> 별이 지는 서쪽 언덕 너머로
> 새벽이 어슴푸레 밝아오면,
> 오래전 잊고 살았던 슬프고도 아름다운 이야기가
> 다시금 고개를 내민다.

1492년 1월 2일, 마지막 무어왕은 알함브라 궁전을 뒤로한 채, 새벽안개가 자욱한 초록 숲을 가로지르며 천천히 말을 몰았다. '푸에르타 데 라 후스티시아'를 지나, 그는 마지막으로 '파세오 델 헤네랄리페'로 향하는 길목을 택하였다.

* 알카사르 델 헤닐^{Alcázar del Genil}은 그라나다의 알모하드 총독인 사이드 이샤크 벤 유수프^{Sayyid Ishaq ben Yusuf}에 의해 요새로 지어진 장소이다.

새벽안개가 무성한 초록 숲속을 관통하는 무심한 햇살의 빛 타래가 그의 앞길을 내리비쳤다. 마치 이 길을 따라가면, 시간의 벽을 넘어 다시 알함브라의 행복했던 날들로 돌아갈 수 있을지도 모른다고. 주문을 외며 두 눈을 지그시 감고 그 빛 속으로 스미듯 접어들었으리라.

황망한 기억 속으로 더욱더 작아지는 기억들 저편으로 모든 아름다움을 두고 떠나는 자의 애통한 슬픔이 고스란히 빗물처럼 온몸을 적신다.

쓸쓸한 공기를 벗 삼아 천천히 걸으며, 과거 어느 시간 속으로 흘러 들어가 그날의 아픔으로 얼룩진 슬픈 비애로 무거워지는 육신을 이끌고 간신히 그 언덕길을 올랐다.

아마도 그는 뒤돌아보지 않았으리라. 차라리 바위처럼 무거운 육신의 발걸음을 옮기며,
과거의 아름답고 찬란한 기억을 가슴에 묻고
미래의 의지할 곳 없는 마음이 쉴 안식처를 찾아
현재의 참담한 슬픔을 안고
그는 묵묵히 길을 떠났을 것이다.

아득한 언덕가

'살론 데 로스 아벤세라헤스'에 새겨진 글귀처럼,

인간이 신에게 바랄 수 있는 것은 오직 측은한 마음과 자애로움 외에는 달리 없으니.

"No hay más ayuda que la que viene de Dios, el clemente y misericordioso."

그렇게 보압딜의 이야기는 여기서 끝이 난다. 그러나 알 안달루스의 별은 여전히 그라나다 곳곳에서 빛나고, 하루에도 수천의 사람들에게 알 안달루스의 아름다움과 황홀한 별빛을 선사한다.

누구나 이곳에서 마음의 장막을 걷고 눈을 들어 알바이신을, 알함브라를 바라다보면 과거와 현재가 교차하는 공간으로 빛나고 있는 '알 안달루스의 별'을 찾을 수 있으리라….

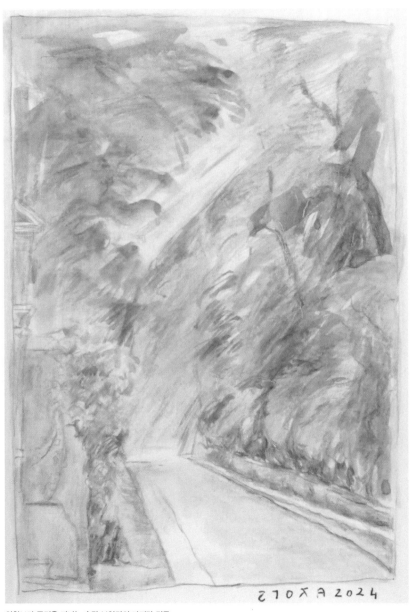

알함브라 궁전을 떠나는 술탄 보압딜의 마지막 길목

다시 만날 그날까지 ¡Hasta la vista!

보름달 아래, 꿈결처럼 올려다본 알함브라의 애틋한 모습은 지금도 선명하게 파도의 썰물처럼 밀려와 나의 뇌리에 깊이 새겨져 있다. 알함브라와 알바이신 사이에서 한 달여 동안 머무르며, 매일 밤 불어오는 구월과 시월의 바람, 그리고 은은히 내려앉는 달빛과 별빛. 작은 루프톱 위에서, 오래전 시인이 남기고 갔을 법한 짧은 노래처럼, 모든 것이 향기로웠다.

찬란하게 눈부신 태양 아래 눈이 멀고
밤하늘 향기로운 별빛에 취해
눈에 잡힐 듯 말듯
사라지는 별자리를 헤아리며

그저 오늘만을 살아가는
하루살이 운명일지라도
그날이 오면,
기어이 행복했다고 말하리라

여기 잠시 머무름은 때가 되면 여기를 떠나야 됨을, 우리는 익히
알고 있지 않던가. 만남이 있으면 이별이 따르듯, 떠나는 날이 다가올
수록 시간의 촉박함은 자명종의 소리처럼 내 귓가를 울려 퍼졌다.

충만한 감탄의 탄성은 어느새 아쉬움 가득한 숨소리로 바뀌고,
눈앞에서 반짝이던 무어인들의 별은 이제 멈춘 듯 고요해졌다. 매
일 밤, 아마도 백 번은 넘게 바라보았을 그곳. 아침 햇살 아래, 뜨거
운 태양 아래, 노을이 내려앉은 언덕 위에서, 그리고 어둠이 내린
밤하늘 아래 알함브라는 매 순간 다른 빛깔과 느낌으로 보는 이의
가슴을 두드렸다.

별이 뜨는 초저녁, 어스름 오렌지 빛 하늘 아래 자리 잡고 화려
하진 않지만 소담한 저녁 식사를 샴페인과 함께 준비한다. 맞은편
니콜라스 언덕가에서 아련한 노랫소리가 흘러나오고, 익숙한 타레
가의 〈알함브라 궁전의 추억〉 기타 연주 선율이 번진다. 나는 조용
히 하루 동안 걸어온 길들을 마음속 그림첩에서 꺼내어 되새긴다.
'지금' 여기가 알함브라와 알바이신임을 확인하며 천천히 준비한
식사를 음미하고 감사함을 안았던 그날들을 결코 잊을 수 없을 것

알함브라, 알 안달루스의 별

이다.

 보름달이 뜨던 날. 천년을 달빛 아래 품어온 알함브라는 여전히 고혹적인 자태로 서 있었다. 넋 놓고 바라보던 시선으로, 여린 바람결에 구월이 가고 어느새 시월이 성큼 와 있었다. 찬란한 달빛 속에서 알함브라는 마치 신비로운 환상의 세계처럼 착시를 안겨다 주었다. 교교히 알함브라의 성채에 내려앉은 환한 달빛은 세상을 품은 원대한 크기의 빛을 나에게도 선사하여 주었다.

 한 해 중 가장 달빛이 맑고 밝다는 추석 대보름 달맞이를 알함브라와 알바이신에서 맞이하며, 어린 시절의 기억이 수면 위로 떠올랐다. 하얀 자기 그릇에 맑은 물을 담아 달님 전에 올리며 간절히 소망을 빌면 이루어진다던 엄마의 말. 난 알함브라 궁전과 헤네랄리페 사이로 떠 있는 휘영청 밝은 달을 바라보며 먼저 이 세상을 떠난 모든 이들을 위해 그리고 지금 여기를 살아가는 모든 이들을 위해, 마지막으로 태어날 세상의 모든 새로운 생명들을 위해 마음을 전했다.

 보름달과 함께 지새운 밤이 지나고, 나는 알함브라를 뒤로한 채 길을 나섰다. 길이 끝나는 곳에서 또 다른 길이 시작되듯, 떠남은 언제나 새로운 만남을 위한 예고일지도 모른다. 다시 알함브라의 달빛 아래 서게 될 그날까지, ¡Alhambra, hasta la vista!

오르노 델 비드리오 아파트 루프톱에서 본 보름달과 알함브라 궁전

알 안달루스를 그리며

느슨한 푸른 밤